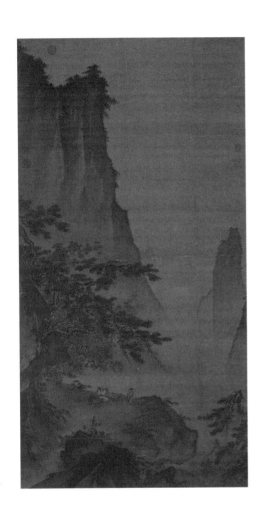

王严 著

中国画里的世界

U0331670

清华大学出版社
北京

图书在版编目（CIP）数据

中国画里的世界 / 王严著 . —北京：清华大学出版社，2021.10
ISBN 978-7-302-59310-2

Ⅰ.①中…　Ⅱ.①王…　Ⅲ.①中国画—绘画研究　Ⅳ.① J212.05

中国版本图书馆 CIP 数据核字（2021）第 200881 号

责任编辑：纪海虹
封面设计：刘　派
责任校对：王凤芝
责任印制：杨　艳

出版发行：清华大学出版社
　　　　　网　　　址：http：//www.tup.com.cn，http：//www.wqbook.com
　　　　　地　　　址：北京清华大学学研大厦 A 座　　邮　　编：100084
　　　　　社 总 机：010-62770175　　　　　邮　　购：010-62786544
　　　　　投稿与读者服务：010-62776969，c-service@tup.tsinghua.edu.cn
　　　　　质量反馈：010-62772015，zhiliang@tup.tsinghua.edu.cn
印 装 者：小森印刷（北京）有限公司
经　　销：全国新华书店
开　　本：185mm×260mm　　印　张：9.75　　字　数：159 千字
版　　次：2021 年 12 月第 1 版　　印　次：2021 年 12 月第 1 次印刷
定　　价：78.00 元

产品编号：071464-01

目 录

导言 什么是中国画

　　这是一本关于中国画的书，按照惯例，应该对"中国画"这个名词作一番解释为好。这看起来像是一件多余的工作，谁能不知道中国画呢？即使从来不关注中国画的人，内心也总会有个模糊的认识，看到一幅画，几乎立刻能辨别出是不是中国画来。但是，说到明确概念，就是两回事了，中国画是个庞杂的系统，如何清晰地定义"中国画"，是一个令美术史论家也感到挠头的问题。

　　中国的绘画是在一个独立的文化系统里发展出来的艺术形式，在它自顾自发展演变的相当长一段时间里，人们根本不必称它为"中国画"，只说"画""绘"或者"图"就都理解了，就像当时的中医也只称为"医"。"中国画"这个称呼是相当晚近的时期才出现的——在 20 世纪初，西洋画大规模传入中国以后，我们才不得不在我们的"画"前加上"中国"以示区别（也有学者认为，画前加中国，是由于受到外来冲击要维持民族自尊心的缘故）。

　　名称有了，就要谈及"中国画"内涵的界定，也就是中国画到底包括什么，怎样通过一个确定的概念让人明晰地知道什么是中国画。这类问题让学者们费了好多年的工夫，也没少打口水仗，因为这个概念太难确定了。我们对西方的绘画，往往是用绘画所使用媒介的名称来称呼的，比如"油画"就是用各种油来调和颜料的画，"水彩画"是用水来调和颜料的画，"版画"是指通过木版或者石版的制作手法来实现的画，"壁画"就是画在墙壁上的画。如此称呼，一目了然。这种命名方法用到中国绘画系统里却会出现问题。因为，中国的画种实在不少，现在常见的就有卷轴画、壁画、年画；稍远一点的古代常见的还有帛画、漆画、屏风装饰画、陶瓷器皿上的绘画；远到石器时代还有彩陶上的绘画……以上大部分品类在西洋画里也都存在，但中国画在这些品类里呈现的面貌与同品类的西洋画大异其趣，中国画的各个品类之间倒是极为相似。因此，只说明中国画包括什么品类并不能清晰地定义中国画。

　　事实上，如果非要选一个品类来代表中国画的话，人们更愿意接受卷轴画（包括扇面和册页），因为自古以来，比起那些壁画、年画、器皿上的绘画

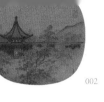

这些有实用功能的种类，人们更珍视独立成幅的卷轴画和册页。这种审美心理是中西方共通的，欧洲16世纪以后独立成幅的帆布木框画的流行，使得绘画与工艺品有了明显区别，人们才更加珍视绘画。在此之前，人们认为镶嵌画、绣花饰带和织锦画比壁画和木板蛋彩画还要贵重。

但是，我们又不能让中国画仅仅指卷轴画，因为中国其他种类的绘画也有着与西方绘画迥然相异的面貌，它们与卷轴画属于同一个审美体系。那么我们是不是可以说只要发生在中国的绘画都叫中国画？这也不行，因为现在很多画家用中国画的材料和形式结合油画、水彩画的技法和面貌去创作，这让判断什么是中国画的标准更加模糊不清。

相信读者已经快被绕迷糊了，不过不要担心，就像前面所说的，本领域专业学者也一样困惑着。如美学理论家彭修银先生在书中所说，当人们不试图说明什么是中国画的时候，每个人都知道什么是中国画，当你试图说清楚，却使得中国画这个概念更加模糊。"中国画"是一个历史的、复杂的、笼统而宽泛的字眼。为了相对准确地描述中国画这个概念，彭先生借用了一个舶来的概念——维特根斯坦的"家族相似"。用这个概念来说明中国画，我觉得这是目前最形象的、最容易理解的描述了。中国画是一个家族，有着相似的遗传特征，这种特征如此明显，如果把中国画放进一堆西方绘画作品中，轻松即使没有受到过美术教育的人也能认出中国画来。

弗莱明的《世界艺术史》一书对中国画有着很深刻的认识，他在介绍古埃及艺术的一章曾提道："古埃及的艺术有明显的性格，一直保有一种强烈、立即可辨的韵味，是除却中国艺术之外，其他文明所望尘莫及的。"之所以拿出中国来做类比，是因为中国画的面貌的确是独一无二的，它是中国文化体系的一种形象化呈现，有完整的、自恰的理论体系，有自身的艺术规律。像中国文化的特点一样，它本身追求稳定的缓慢的发展演变，偶尔也会有强烈的变革，但比起西方现代艺术的变革来，还是温和得多。

基于上述，我们可以把中国画看作一种有着"家族相似"的审美面貌的绘画的统称。本书将采用笼统的中国画概念，涉及的绘画形式以中国独有的卷轴画、册页和扇面为主，结合画家生活背景与时代背景来解读绘画作品，将有关中国画的知识点融入富有趣味的行文之中，在介绍中国画的同时，希望能带给读者轻松的阅读体验。

第一章

从三位皇帝开始

　　自等级制度确立以来，皇帝就是中国历史上最显赫的存在，皇帝的喜好影响着他们所统治的偌大疆域中所有臣民的喜好，染上了皇家品位的物品自带神圣光环，成了所有普通人仰望的对象。对皇权的膜拜深深沉入中国人的内心深处，中国画能够传承两千多年始终在文化史上占有一席之地，与皇家的喜爱和推崇是分不开的。在中国历史的大部分王朝中，卷轴书画都是作为最珍贵的财富在皇家大量集聚，有道是"图画者有国之鸿宝，理乱之纪纲"，绘画收藏是国力和文化的双重象征。更有些艺术天赋极佳的皇帝并不满足于欣赏前人的名作，要主动创作出前无古人的传世佳作。中国画与皇权关系如此密切，作为艺术品，它自身的发展轨迹甚至都受到皇权的左右，这是一个很有意味的事情。中国历史上与绘画结下不解之缘的皇帝不在少数，下面我们从颇具代表性的三位皇帝和与之相关的画作开始谈起。

萧绎与《职贡图》

中国国家博物馆藏有一幅纵 25 厘米横 206.8 厘米的中国画残卷，现存画面上描绘有列国朝贡使者十二人，从右向左依次为滑国、波斯、百济、龟兹、倭国、狼牙修、邓至、周古柯、呵跋檀、胡密丹、白题和末国。每一位使者身后书写有一段记述其国家的方位、地理风物以及历来交往情况的题记。画面人物均同一朝向侧身站立，所有使者均表现出恭谨的态度，这样的主题设定令画面自由表达空间极少，画家不能使用人物姿态、故事情节的冲突变化来组织画面，只能通过对人物的面貌、身体比例、服饰发型的不同刻画，甚至手和脚的细微动作差别来表现不同地域、不同民族、不同年龄使者的独特精神气质，然而就在这极为狭小的表达空间里，画家显然做到了一幅此类题材的绘画所能呈现的一切。在功用上这是一次列国朝贡的真实记录，在审美上这也是一张堪称典范的中国画作品。

画面上的滑国使者，身材高大衣物厚实，袖手而立，满目的西北风貌；波斯国使者，白袍袖手，冠履端正，满面髭须，面容奇古；倭国使者，赤足合掌，比例偏大的头微微向斜上方探出，表示身材敦实矮小；狼牙修使者，肤色黧黑，身体瘦长，头圆面满，全身只披一片布帛，脚步轻快，典型的热带风貌……次第看去，每一位使者面容风骨均不同汉地，颇为奇异又各个不同，姿态表情又全都在恭谨庄重中隐约透露着欣喜。宋代文人说描绘外夷须呈"慕华钦顺"之情，对这幅画来说，这真是无比确切的形容了。画面是典型的魏晋南北朝时期人物画的方法，也是直至今日中国工笔人物画的基本方法，即以线为骨架，随类设色，讲求墨线本身的表现力，再辅助以鲜明对比的不同形状大小的色块。这幅画线条健劲，设色古雅，人物形象呼之欲出，显示出画家极深的功力。

这种异邦朝贡的题材在中国绘画史上有个专门的名目，称为《职贡图》，这一幅便是传世的年代最早的职贡图，一般认为是出自萧绎之手，不过，此幅并非真迹，是宋代摹本。

萧绎何许人也？

在中国历史上，无论是作为画家还是作为他的本职——皇帝，似乎都不是那么有名，许多简略的历史读物提到他所在的王朝南朝梁，往往只是提到他父亲梁武帝的名字就足够了。毕竟梁武帝三次舍身出家，开创了汉传佛教食素的历史，且与大名鼎鼎的达摩祖师有过一次不愉快的会晤，这些都由于极具传奇色彩而被后人大书特书。相比之下后世对元帝萧绎的演绎没那么多，虽然他的事迹可读性也不弱。他的妻子却是广为人知，就是那个"徐娘半老，风韵犹存"的徐娘。这个做事出格的女子个性极强。萧绎自小因病而眇一目，徐妃每每知道他要来，就只画半面妆以讽刺他的独眼，"帝见则大怒而出"——活脱脱一对怨偶，李商隐有诗云"休夸此地分天下，只得徐妃半面妆"说的便是此事。当然这跟他画画并没有关系，暂且不表，先来了解一下他的概况。

萧绎，梁武帝萧衍的第七子，太清二年（548）侯景叛梁围困建康，梁武帝饿死，萧绎趁乱翦除兄弟子侄，在江陵即位，在位仅三年，不慎招致西魏宇文氏攻破江陵，遂被害，数十万百姓或被杀或被俘为奴。

史书记载其人好猜忌，为谋帝位对兄弟子侄极为残忍，自己又没有治理国家的才能。然而他却十分好学，下笔成章，出言为论，冠绝一时，著述颇丰，尚有一些留传至今。

萧绎善书画，尤善图绘异邦人形象，他应该算是我国最早的皇帝画家了。虽然在萧绎之前，汉代有几位皇帝也很喜欢书画，但亲自下笔，而且还有作品流传下来的，萧绎是当仁不让的第一位皇帝画家，更何况后来灭国，后世文人口诛笔伐中，耽于书画不务治国一项也是极大的罪状。

作为皇帝，亲自执笔描绘，而且刻画形象达到极深的功力，这需要很高的天赋与大量的时间。天赋自不必论，梁朝萧家父子两代，算萧绎在内

南朝梁　萧绎《职贡图》手卷（北宋摹本）　绢本设色　25 厘米 ×206.8 厘米　中国国家博物馆藏

出了四位文学大家，在文学史上"四萧"与"三曹"并称，在这一点上萧家基因优势明显，而为绘画肯用时间，说明爱之极深，对艺术的爱好凌驾于治国之上。

据《历代名画记》记载，萧绎一生聚名画、法书及典籍24万卷（一说14万卷），想来这耗费了他绝大部分精力。大军破城之时，他令人将所藏书画典籍全部烧毁，并欲投火自焚，被"宫人牵衣得免"。暂时没有决心赴死的萧绎决定投降了，可是最终还是没有逃过一劫，最后被人用土袋闷死。元帝爱书画，这一生与书画一同戛然而止也是一个恰到好处的归宿，可惜他做出了一个错误的选择，最终既没有逃脱亡国之君的悲惨命运，也没有让自己离开得更决绝些。

萧绎认为自己所藏即是自己私人财产，并不认为他这一烧，毁掉了多少文化史上的珍品，也令他留下千古骂名，颜之推曾如此评论："人民百万而囚虏，书史千两而烟飏。史籍已来，未之有也，普天之下，斯文尽丧。"后世文人对此举如此痛恨，这是由于在印刷术尚未发明的时期，书籍的流传只能靠手抄，能被皇帝搜罗到秘府的大多是珍贵的孤本善本，而书法和绘画作品则每一张都是孤品，24万卷可不是小数目，这么多的珍贵的典籍书画付之一炬，真可算是制造了一场浩劫。但也正是书画卷轴太多不那么好烧，最后西魏将领于谨等人在灰烬中，尚能拣出书画四千余轴，载回长安。

人君爱好文艺过甚，又没有安邦定国的才能，其下场可想而知。不过，中国历代皇室贵胄与文人士大夫以法书名画为奇珍异宝，争相聚集甚至巧取豪夺，这又是一个传统，即使爱好文艺到身死国灭这种程度的皇帝，也不只梁元帝萧绎一个孤例……

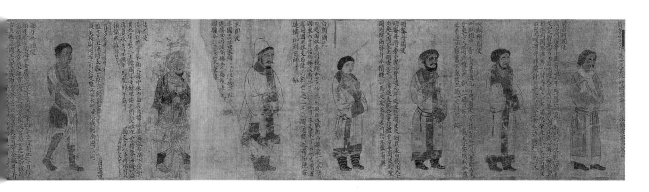

李煜与《江行初雪图》

乱飘僧舍茶烟湿，密洒歌楼酒力微。江上晚来堪画处，渔人披得一蓑归。
（唐 郑谷《雪中偶题》）

风起江上，层叠水波泛起，初雪纷纷，渔舟橹声咿轧……这是一幅江南初冬的景象，可以入诗，也可以入画，诗人和画家都偏爱雪，还有雪中的渔人。

盛唐以后，文人们的审美从昂扬的沙场慢慢转到了精致的案头，山水画也从金碧辉煌的青绿山水发展出了淡淡着色的水墨山水，逐渐形成了"微茫惨淡""荒寒"的审美。最惨淡荒寒无过于冬日景象，江上、风雪、渔人，从静到动，构成了一幅绝佳冬景图的要素。"雪上江行"成了画家很爱发挥的母题，画史中记载王维就曾画过很多这个题材的作品，可惜如今已不见真迹。现存最早的雪上江行题材作品是五代南唐画家赵幹的《江行初雪图》。

这是一张 3 米多的长卷，描绘了江南地区一场初雪下渔人的生活。寒风乍起，天地一片清冷，江上泛起烟波，地面与芦苇丛上已有积雪，雪花还在纷纷飘落，岸上的行人瑟缩不前，江里的渔人们还在照常辛苦地劳作。

画中描绘近 50 个人物，分为行人与渔人两种身份。

起首一段是一片长满芦苇的堤岸，两个纤夫正在拉着一条小船，小船上的渔人也在用力撑篙。为了方便劳动，渔人和纤夫都在寒冷的天气里打着赤脚。惹人注目的是第二个纤夫，他正回过头来，有什么吸引了他的视线。

顺着他目光的方向，我们可以看到树丛下的小路上正走过来两个人，骑马的年纪大些的人笼袖瑟缩着，幅巾被风吹起，巾脚猎猎地飘着。后面跟着步行的小童，挑着包袱弓起背来抵御寒风的侵袭，二人的目光也都正看向拉纤的场面。

小路在骑马人身后延伸，有一座小桥，小桥后面，有两个骑驴的人正行进过来，身后跟着挑担的童仆。走在前面的骑驴者正回头说着什么，有趣的是，他乘坐的驴子也同时回头。看他们手臂和目光的方向，似乎是在谈论河对岸的一伙渔人。

此时，三个渔人正在压杆起网，中间的那位显然是被对岸的骑驴者吸引了全部的注意力，脸上流露出奇异欣喜的神色，几乎忘了压杆，前面的渔人回头在提醒他注意。左侧，一个小孩正躲藏在竹林中，羞涩地伸出头来好奇地打量对岸的骑驴人。

骑驴人和两个挑担的小童身后，小路延展到画外，有行人的画面部分到此处暂告一段落。接下来是占画幅一半的渔人生活图卷。我们可以从被风纷纷卷起的芦苇叶子看到寒风的凛冽，树干和岸边的枯草上也已经有了积雪，撑篙的渔人紧抱着篙的身体姿态表示着他们感受到的寒冷。然而，分明有的工作需要他们把寒冷抛到脑后，比如画面下方的两个抬着网的渔夫，他们的下半身几乎赤裸着，却并没有看到有怕冷的表现，可以看出这样的生活对他们来说是十分习惯了的。

再后一段，浩渺的江波上，随处可见正在起网和撑篙的渔人，水面上除了小船、木排，还有渔家为了等待起网而搭建的窝棚。

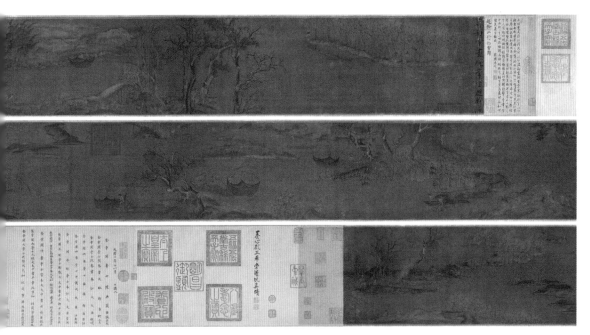

五代　赵幹《江行初雪图》手卷　绢本设色　25.9 厘米 ×376.5 厘米　台北故宫博物院藏

　　末尾一段，江中一处避风的地方，一户渔人在船上升起了炊烟，一家人分坐在两条小船上，蜷缩着身子，望着正在炊煮的食物。画面下方又看到了小路，一个小孩跑在前面，一个推小车的老者随后出现，画面到此处戛然而止。天地茫茫，江波无尽，向无穷的画外延伸。

　　看完整卷的《江行初雪图》，就仿佛跟随着画家饱游一番归来，江声犹然在耳。画家对江南渔家生活一定十分熟悉，才能描绘出这样可信的具有盎然生活气息的画面。这令人不禁揣测这幅图的缘起。

　　此时需要再回到画卷开首处，这里有"江行初雪画院学生赵幹状"几个字，传为南唐后主李煜所题。关于赵幹的资料非常少，目前也只知道他供职于南唐画院，善画江浦渔父。这张画是进献给后主李煜的。

　　在传统诗词和绘画中，渔人代表归隐之心。"古来贤哲，多隐于渔"，早在先秦时期渔人就被赋予了江湖隐逸的意义，一如我们十分熟悉的"孤舟蓑笠翁，独钓寒江雪"——雪中渔人所呈现出来的天地清寒，渔翁自得的境界在诗词和绘画中多有表现。在这里，渔人自身是否是隐者并不重要，渔家的生活自然能够抒发出作者的隐逸之心。

　　赵幹之所以向李煜呈上雪中渔人的图画，自然是应其所好的。

　　南唐三代国主都喜爱诗文书画，到后主李煜时更加耽于此道。南唐从建国到后主被俘共 39 年，只有烈主时期国势尚可，到了中主时就已经每况愈下，后主李煜登基后，南唐国已经只剩半壁江山，国内社会矛盾积重难返，北方强宋的威胁与日俱增。李煜本身性格善良懦弱又不通晓政事，这个国主做得无限烦恼，只好终日躲避于诗文书画与谈佛说道之中。他时常写下这样的词句："世事漫随流水，算来一梦浮生""宴罢又成空，梦迷春雨中"，透露了李煜内心多少苦闷无处排遣，想逃离却又无法脱身。他曾有《渔父词》二首，流露出对江湖隐逸的向往："浪花有意千里雪，桃李无言一队春。一壶酒，一竿身，快活如侬有几人？""一棹春风一叶舟，一纶茧缕一轻钩。花满渚，酒盈瓯，万顷波中得自由。"词句间洋溢着对渔家生活的欣羡。渔人的自由自在必然好过自己日日欢宴的迷梦，但身不由己的李煜只能在诗文书画中找寻心灵的自由。

　　画史中记载赵幹进献给李煜的画作，都是田园牧人、江浦渔父的题材。与赵幹同时的江南名手卫贤和中主时期的名画家董源流传下来的作品也大多为山林隐逸的题材，这很大程度上反映了南唐中后期朝堂之中自上而下弥漫着逃

避现实的气氛。赵幹进献的渔家生活的画卷，也是以此抚慰后主李煜不能远遁江湖的遗憾。

南唐灭国以后，赵幹此画中的天地荒寒之气，被解读为国势衰落、来日必不久长的象征。此后，寒江渔父的题材作品就被视为不祥图景，很长时间都没有画家涉猎。直到北宋中后期，国家太平日久，人心不再思危，苏轼、黄庭坚、米芾等一干文人推王维为鼻祖，倡导绘画应该融入诗意，以表现"江湖趣远之心"，尘封已久的这个题材才又被重新画起。

文艺需要感性，而治国则需要万分的理性，这也许是高超的艺术家做不成好皇帝的原因，历史会改头换面一再重演，李煜之后，自然还有来人……

宋徽宗与《瑞鹤图》

　　春花秋月何时了，往事知多少，小楼昨夜又东风，故国不堪回首月明中，雕栏玉砌应犹在，只是朱颜改，问君能有几多愁？恰似一江春水向东流。（五代　李煜《虞美人》）

　　凭寄离恨重重，这双燕，何曾会人言语。天遥地远，万水千山，知他故宫何处。怎不思量，除梦里、有时曾去。无据，和梦也、新来不做。（宋　赵佶《燕山亭 北行见杏花》）

　　王国维在《人间词话》中提到尼采所说的"一切文学，余爱以血书者"。王国维认为李后主的词，可谓以血写成，宋徽宗的《燕山亭》词也可以归入此类。之所以是血书，自然是人生境遇悲凉到了泣血的地步。身陷他邦，日夜思念故国，故国或已不在，或回归无望，满腔愁苦无奈只能化成诗句，算是一点寄托。

　　后主与徽宗，二人是如此相似，同样地沉湎于笔墨丹青，治国无方导致国破家亡，客死他邦。因此，千百年来流传着他俩是同一个灵魂的说法。据南宋文人记载，一次神宗皇帝去秘书省赏李后主的画像，看到后主的俊逸儒雅，再三感叹。而后忽然夜梦李后主前来拜谒，赵佶随后出生，果然文采风流，就是李后主的风范。

　　赵佶本是神宗第十一子，排行离皇位很远，自然也并不用接受特殊的君王之术的训练。他被封为端王，本来可以做一个富贵闲人，他也是这么要求自己的，因此做了太多闲事。他琴棋书画无一不精，蹴鞠、射箭、品茶也是魁首，尤其喜爱修道，由于善于著述，就顺便把这些玩好的心得写成了好几部书。赵佶的书画水平可以担得起"独步天下"四字，他自创的书体"瘦金体"、画体"宣和体"至今都是学习书法、绘画的范本。然而，造化弄人，该着北宋的气数所剩无多，赵佶的兄长宋哲宗赵煦年仅25岁就病死了，且无可以即位的子嗣，神宗的皇后向太后为巩固权力，力主赵佶登基。在一番考量比

对之后，被宰相章惇形容为"轻佻，不可以君天下"的赵佶就被推上了皇帝的宝座。

当上了皇帝的赵佶越发信奉道教，平日修道斋醮炼丹，从不懈怠，也因此笃信上天一定会佑护他和他的江山。在位初年，他也曾励精图治，而上天果然也没有辜负他，在他即位不久，大观元年到大观三年，便在不同州县出现过三次"河清"的圣境，三国时期曹魏李康《运命论》中说"夫黄河清而圣人生"。看来赵佶无疑就是上天所兆示的圣人。自以为超凡入圣的皇帝赵佶不久就松懈了勤恳治国的心，恢复了艺术家的做派，展开了对美的不懈追求。他四处搜罗奇花异石，大兴土木修建园林"艮岳"。朝廷里奸佞当道，朝廷外匪盗四起，但都暂时还没有威胁到社稷的根本，北宋帝国此时表面上甚至极尽繁华而且祥瑞之兆迭起。

就在赵佶即皇帝位的第十三个年头，政和二年（1112）正月十六日这一天，不知何处飞来一群仙鹤，乘着缭绕的云气，在皇宫的端门围绕飞鸣，久久方才散去。这象征祥瑞的仙鹤和云气，明明是给帝国带来昌隆国运的征兆，赵佶相信，这是他对待上天的诚心感召来的奇境。面对上天的垂兆，赵佶愿意亲自写诗撰文并图丹青以铭记，作为他治国有方的明证来百代流传。

《瑞鹤图》全图严谨写实，体现了宋徽宗"格物穷理，极尽精微"的艺术主张，下部画端门正面屋顶，鸱尾、垂兽、蹲兽、套兽以及瓦条脊清晰可见。云气中，檐下右首柱还可辨认结构，甚至成为后世研究古典建筑的图示样本。画面主体或立或飞的仙鹤20只，各个不同，顾盼有态，栩栩如生。

为了表达祥瑞的主题，此画将宫门顶部安排在画面正中偏下位置，宫门屋顶居正中并左右对称，这种构图因为其缺少变化，是绘画中较少使用的形式，但在此幅中恰好以其中正、沉稳的特性，确立了画面端正庄严的基调。屋顶衬以大朵的祥云，不仅以变化的曲线和空白衬托了屋顶，更表明了宫殿祥云缭绕不散的吉祥之意；上空的仙鹤，形态安排巧妙，仙鹤群列中，居上并处于外围的鹤首向下，飞翔方向朝向画面下方的端门，与立在鸱尾上的两只仙鹤呼应，居于下部的有四只鹤首向外上方，不仅整个布局中增添了灵活感而且暗示出了仙鹤在成群列盘旋。整个鹤群边缘皆收在画中呈椭圆形，但因个体灵动姿态的巧妙安排并不显得呆板，而给观者的感觉是鹤群在宫门上方徘徊不会离去。

画面色彩的使用与布局，不仅形成了最好的画面效果，最佳呈现了主题，更有着徽宗开风气之先的尝试。画面背景以石青平涂，这种手法取自五代时期

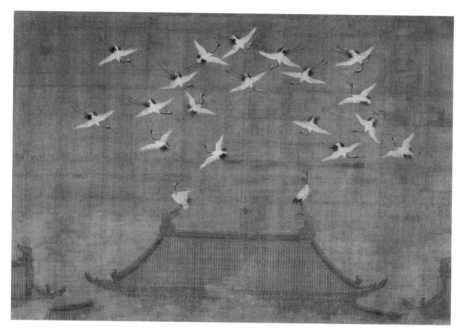

北宋　赵佶《瑞鹤图》高头大卷　绢本设色　51厘米×138.2厘米　辽宁省博物馆藏

宫廷用来装饰厅堂的"装堂花"，在卷轴画与册页画中很少应用。平涂的单纯背景，更好地衬托出了姿态万千地飞舞的仙鹤，仙鹤本身，则是柔软翅膀与羽毛大面积的白与刚劲有力的鹤腿与长喙劲利的黑线相对应，加之以点状的红色鹤顶，是简单与丰富、动与静、平淡与绚烂的结合，体现了中国美学于矛盾中追求和谐统一的境界。

徽宗在画卷题记的结尾写下了"御制御画并书"款压"天下一人"，同他喜爱的其他画作一起，收入了《宣和睿览册》之中。一如我们所熟知的，这奇景与画卷并没有带给他与他的帝国更多的福祉，15年后，靖康之变爆发，我们伟大的艺术家皇帝徽宗就与儿子钦宗一起，连同后妃、宗室、百官以及教坊乐工、技艺工匠、珍宝玩物、皇家藏书等被押送北方，终其一生再没有回到过都城汴梁。

官修史书中记载了中国出现过的400多位皇帝，这是一个不小的数字，足以让大多数的主角面孔模糊，然而总有些或浓墨重彩或振聋发聩的名字，在我们今天提起来仍旧可以想见他们当年的姿容，史家们习惯以是否尽力治国恪守本分来将皇帝分为有道明君与无道昏君两种，赵佶无疑属于后者的行列。

　　然而，同其他昏君不同，冷静如史官在提到徽宗赵佶与后主李煜时也不禁灌注了复杂的感情。《三朝北盟会编》记载，徽宗在被俘北上途中，听说府库珍宝乃至嫔妃都被金人劫掠，都未曾动容，直至听说珍藏的三馆书画也尽数被劫，才喟然而叹。其后以至于《宋史》这样的正统史书中写到赵佶，也不由得评价说徽宗的失国，并非愚蠢暴虐，也不是有人篡夺，只是太过仰仗自己的私智小慧，用心一偏，玩物丧志，纵欲败度，后世切要引以为戒！言辞间不无惋惜之情，负责编撰宋史的元脱脱写到《徽宗纪》，不由掷笔长叹："宋徽宗诸事皆能，独不能为君耳。"明人将李后主与徽宗一并提及，写道："李后主亡国，最为可怜，宋徽宗其后身也。"

　　艺术作品总是比现实生活完美，因为它寄托了人们对完美事物执着追求的愿望。近千年的时间过去，几经战乱与朝代更迭，我们今天还能看到《瑞鹤图》这样将一代帝王美好愿望与艺术追求结合得如此完美的作品，这是我们的幸运。后主词中怀想故国的"雕栏玉砌"，在徽宗的画卷上以另一种形式永恒存在。

　　群鹤依旧飞翔在云气掩映的汴梁城端门，靠近些，似乎还能听见它们的鸣叫。透过画卷，仿佛看到我们的艺术家皇帝那可悲可叹可怜又可赞的身影，他生命中最后九年被囚禁在冰冷的北国，这里再也没有上天垂示的祥瑞。在这里执笔写下："天遥地远，万水千山，知他故宫何处。怎不思量，除梦里、有时曾去"的词句。

　　不知他梦中曾去的故宫，是否依旧祥云缭绕，瑞鹤飞翔……

第二章

花鸟画的变迁

　　中国画按题材一般分为三大类，山水，人物和花鸟，与前两者相比，花鸟画是一个极为笼统的概念，自然界的花卉、竹石、禽鸟、龙鱼、走兽、昆虫等一切动植物，都可以归到花鸟画的范畴。

　　花鸟画最初是作为人物画的陪衬或者壁画上的装饰出现的，慢慢发展到独立成幅，这个过程伴随着绘画功用的转变。魏晋以前，绘画多用来"存形"，功用是"成教化，助人伦"，这时以人物画为主，山水和花鸟作为衬景处于酝酿阶段。隋唐时期，绘画慢慢发展出审美功能，花鸟画以独具的装饰美和欣赏性脱颖而出，独立成科。

　　五代两宋是花鸟画大大兴盛的时代，五代时期有两位著名画家：西蜀的黄筌和南唐的徐熙。黄筌用彩色颜料配以极细的线条，画面精工富丽，被称为"黄家富贵"；徐熙则喜欢用墨随意点写，生机盎然，被称为"徐熙野逸"。二者不同的绘画风格分别埋下了宫廷（工笔）画与文人（写意）画最初的线索，并且在其后面貌与技法的演变中，二者偶有交集和借鉴，最终又分道扬镳，各自有条不紊地传承发展着，共同构成了我们印象中的花鸟画。

　　花鸟画发展的重要时期是在两宋，关键人物是苏轼和宋徽宗赵佶这两位天纵奇才。苏轼等一干文人祭出了"士人画"（文人画）的大旗，提出文人绘画应该"画意"而不是像画工一样"画形"；赵佶则一方面创立"宣和体"，将"黄家富贵"画风在技巧上发挥到极致，另一方面倡导以诗意入画，为工谨富丽的装饰性宫廷画注入思想，并且以自己独创的瘦金体首开画面题诗的先河。一方面为南宋宫廷花鸟画的极盛奠基，另一方面无意中为文人画的发展谋划了方向。

　　元代以后，宫廷花鸟画就再无鲜明的建树了，元明以后几乎就是文人画的天下，文人把擅长的书法用笔方法引入绘画，独创了一套与宫廷画完全不同的画法，且代有才人，不断完备这个系统。宋以后，"匠气""形似""画工画"完全成了的贬义词。

　　但文人画从提出理论到以书法入画的反复实践成熟，到底是要经历一段漫长的时间。在这个过程中，文人也要从专业宫廷画师的作品中汲取营养。就曾经有过一些宫廷画师，被文人画家大加赞赏，比如北宋时期的易元吉和崔白……

易元吉与猿

北宋中期有一位画家，一生坎坷，在画院系统中官职也不高，却在画史上留下了重要的一笔，他就是易元吉。

优秀的专业画家常常不见于正史，易元吉也只是在《宋史》对某位官员的记载中出现过。我们需要从各类笔记和画史零星的记录中拼凑出易元吉的痕迹，却无法找到他出生在哪一年。这对于一位画工来说是非常正常的。正史是皇家的历史，是服务于皇家的文人士大夫的历史，没有工匠的位置。好在除了正史之外，还有很多文人笔记和官方或私人著述的画史流传下来，我们才得以看到许多"生卒年不详"的画家的名字。与其他优秀的大师级画家一样，易元吉能在画史上保有一席之地，全凭他本人高超的技艺与同一时期其他画工不可比拟的成就。

易元吉是长沙人，最初是以画花果著名，自认为所画蔬果已经极其精妙了，直到看到了前代画家赵昌的花果作品，自觉在相同题材上，自己一生努力也许不会超过此人。仔细思考下来，他决定从前人未曾涉及的题材入手。易元吉深知自己的能力，只要独辟蹊径，一定不光可以冠绝当世，还能使画作流传千古。于是他进入荆湖之地的深山中，观察山中猿猴鹿豸，细细体味，再以画笔曲尽其妙。他常常成年累月地住在山里，这样的勤奋加上过人的天资，使易元吉所画的獐猿逐渐出名。由于画面取材于山野自然而具备灵活放逸之气，在当时流行的宫廷院体的呆板精致的画风中显得卓尔不群，使易元吉深得当时以及后世文人士大夫的赞赏。北宋末著名文人米芾，曾经盛赞易元吉是"徐熙之后一人而已"（徐熙是五代时期的画家，野逸风格花鸟画的鼻祖）。文人看够了富丽精工的宫廷绘画，对山林野趣的风味特别推崇。易元吉擅长的猿猴题材，前人极少涉猎，却又是诗句中重要的意象取材。

古人诗句中的猿，是猿猴类和猩猩的通称，由于猿类的啼叫声音高亢，似歌似哭，在空谷中传响，极易引发人心中哀怨、凄婉和孤寂的情感，所以古诗中经常写到猿啼。猿啼作为寄托哀愁的意象，最早可见于屈原《九歌·山鬼》

"雷填填兮雨冥冥，猿啾啾兮狖夜鸣，风飒飒兮木萧萧，思公子兮徒离忧"，陶渊明也有"郁郁荒山里，猿声闲且哀"这样的诗句。猿啼在山水之间尤其清旷悠远，南北朝时期有渔歌："巴东三峡巫峡长，猿鸣三声泪沾裳。"到了唐代，猿啼意象更加盛行，我们随口就能念出杜甫的"风急天高猿啸哀，渚清沙白鸟飞回"，刘禹锡的"归目并随回雁去，愁肠正遇断猿时"。猿声哀哀，寄托着文人感时伤世的幽思，猿的意象本身也深深嵌入文人的心中。

　　无论有意无意，支配易元吉题材选择的是文人群体所影响的文化环境，同时也是易元吉本身的兴趣，二者在画家心中达成一致，从而造就了这位猿画的一代宗师，虽然他没有留下只言片语，但我们可以从他的画中看到他的心境、情感和境界。

　　易元吉可信的传世作品《聚猿图》现藏于日本大阪市立美术馆。图绘猿猴二十几只于山坡与寒木之间，猿形态各异，有嬉戏者、攀援者、亲昵者，彼此之间自然呼应，十分生动。猿用重笔，环境较淡以烘托为主，整个画面极少用色，这就与当时的院体画大异其趣，绘画的用笔手法是以点写和渲染结合，这也与院体画的精工细致、层层渲染不同。从坡石和寒木的处理上也可以看出易元吉写山水小景方面的功力，猿与环境浑然一体，表现出一片苍凉的野趣。

　　起首处一条瀑流自山崖之间奔腾而下，两只猿猴分坐两边，其中一只正低头向瀑流中查看。越过崖边巨石，有一个山洞，洞中一只白猿回首观察着洞外嬉戏的群猿。

　　接下来是群猿集中的场所，是由一块稍平整些的巨石和一株古树构成的，巨石上有母猿抱着小猿，也有黑白猿相拥着休憩，古树上则集中了嬉闹的猿群，

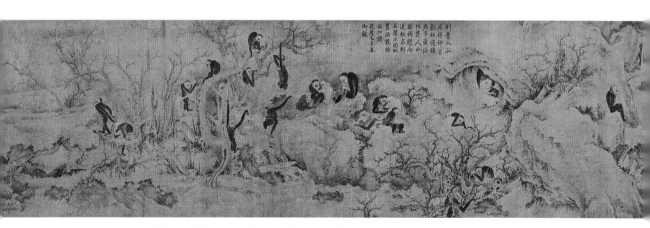

北宋　易元吉《聚猿图》长卷　绢本水墨　40 厘米 ×141 厘米　日本大阪市立美术馆藏

它们挥舞着长臂上下攀援跳跃，接下来是一片平远的树林，这片山坡的尽头，与蔓延过来的溪水一起消失在远方。

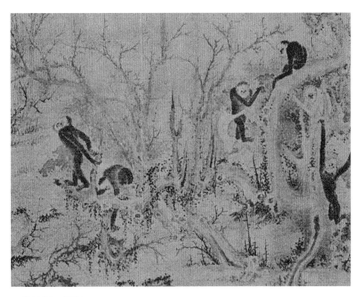

《聚猿图》局部

最让人生起遐思的，是画面末端的最后一只猿，它双手在背后拉住一株小树，举头向溪流对岸不尽的远方凝望。

画面在溪流蜿蜒处结束，掩卷似乎还能听到声声猿啼，画家是否在猿身上寄托了自身的情感，或者干脆将自身幻化成画面上某一只猿？这种画家对自身的物化，在中国画的创作过程中是常见的，而画面本身则是拟人的、寓言式的一种存在。

易元吉将猿猴画得如此传神，以至于他在其他花卉鸟兽绘画上的成就都被人视而不见，人们只将他作为画猿的鼻祖，将许多后世传下来的猿猴题材的画都安到他的名号之下。

《猫猴图》相传也是传为易元吉的作品，与《聚猿图》比较起来，其画法与意趣都十分不同。《猫猴图》更为工整细致，使用的是典型的院体画的勾勒皮毛又层层渲染的方式。画面上的猴子淘气地抱起了一只小猫，得意的神情令人忍俊不禁，另一只一边小猫惊慌逃走，一边弓起身子喵喵叫着回头与猴子理论，整个画面妙趣横生。

《猫猴图》是不是易元吉真迹已经无从考证，不过一个画家掌握多种画法表达多种境界也是很常见的事情，而且画史上的确有易元吉入宫作画的记载，说明他对宫廷绘画面貌的把握以及技巧的表达也是十分高超的。只是易元吉命运多舛，仕途极其坎坷，结局也是令人扼腕。

宋仁宗嘉祐初年，潭州知州刘元瑜欣赏易元吉的画艺，授予他州学助教的职位，易元吉对此十分看重，在画面上常常题写"长沙助教易元吉画"。然而，这个从九品的职位没能保有多久，刘元瑜由不当言行获罪，遭到降职处分，其中一条罪状就是擅自授予画工易元吉只有翰林图画院体系才有权授予的职位。易元吉的官职得来不当，自然也就保不住了。官职得而复失，易元吉在这段时间里一定是十分惆怅的，好在凭借高超的技艺，仍旧能使得自己声名日隆。英宗治平元年，易元吉终于蒙召入宫，为宫廷作画。

这是一个专业画家最好的机遇了，在当时，每一个蒙召入宫者的内心恐怕都是无比感激皇家的知遇之恩的，易元吉也同样为此激动不已，觉得自己学就一身绝世本领，终于来了施展身手的机会，自然竭尽全力。起初，易元吉受命在孝严殿的御扆上画湖石名花孔雀，构思奇巧，画风不俗，超过当时宫中所

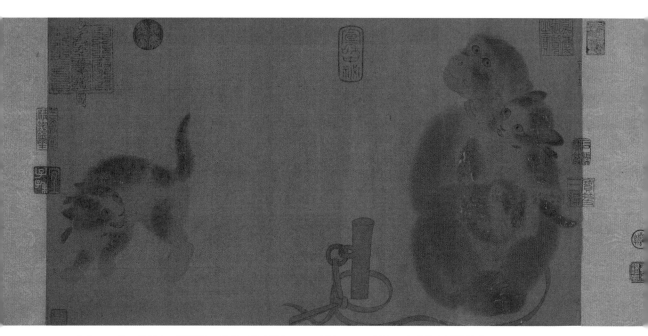

北宋　（传）易元吉《猫猴图》手卷　绢本设色　31.9 厘米 ×57.2 厘米　台北故宫博物院藏

有画工。其后又受命画神游殿小屏风，易元吉在屏风上画了几只牙獐，这是他尤其擅长的獐猿题材，时人无有出其右者，画成后自然受到极大的赏识。不出所料，紧接着他就得到一个专画一张《百猿图》的任务。这段时间无疑是易元吉人生的高峰，前途似乎也一片大好，只待《百猿图》画成，职位似乎就可以稳步高升。然而，这幅本来可以光耀后世的佳作刚刚开头，一代獐猿大师易元吉的生命却戛然而止。

易元吉的突然离世，引起了后人很多猜测，米芾就在自己的笔记里说易元吉是被嫉妒他的画工用毒酒害死的。另有一种说法说他是"染时疾而卒"，这两种可能都存在。一个在美术史上光耀后世的大画家，即使后来有多少人为他扼腕叹息，在当时也不过就是一个小小的画工，死则死矣，史书没有多余的笔墨去描述他的死。

纵观易元吉的一生，似乎正与他的画互相映衬，清逸与超越，孤寂与哀怨，似乎还有一丝隐忍，全部情感都化为山中清猿的声声长啸。如今宋代的猿图，大多归于易元吉名下，作为一个画家，这样的身后之名大概就是最好的结局了。

不然，又能怎样呢？

易元吉作为一个专业画师，生前仕途虽然坎坷，身后在文人圈中却有着重要的影响。一些美术史家将他和崔白看作徐熙野逸一脉的传承者，认为他们直接影响了后世文人画的面貌。易元吉去世后不久，北宋经历了一场轰轰烈烈的改革运动，宫廷画院也随之迎来了昙花一现的新风，这场新风尚的主导者正是生逢其时的崔白，时人赞誉他以一己之力扭转画院传承百年的宗风。造化弄人，如果易元吉没有过早离世，赶得上神宗即位熙宁变法的东风，或许改变宗风的人就是易元吉而不是崔白了。

崔白与宫廷花鸟画的变革

扶桑大茧如瓮盎，天女织绡云汉上；往来不遣风衔梭，谁能鼓臂投三丈；人间刀尺不敢裁，丹青付与濠梁崔。风蒲半折寒雁起，竹间的皪横江梅。画堂粉壁翻云幕，十里江天无处着；好卧元龙百尺楼，笑看江水拍天流。（宋　苏轼《赵令晏崔白大图幅径三丈》）

这首诗构思奇崛，境界阔大，出自苏轼之手。苏轼是文人画理论的奠基者，他曾将"画圣"吴道子与王维比较，得出"吴生虽妙绝，犹以画工论"的结论，认为吴道子作为画工比起作为文人士大夫的王维当然要略逊一筹。这种文人画优于画工画的思想是苏轼艺术观的基调，然而开篇这极尽赞美的诗句却是为一位"画工"的作品而发，那么诗中提到的"濠梁崔"竟为何许人，能得到苏轼如此赞誉有加。

崔白，字子西，濠梁（今安徽凤阳）人。生卒年不详。由于并非处于史官所关心的文人士大夫阶层，他的生平并不见于正史。从画史类书籍关于他的零星记载中，可以得知他曾在神宗熙宁（1068—1077）初为画院艺学，元丰（1078—1085）时为画院待诏。擅长画花竹翎毛，画风清疏。崔白在入画院之前究竟在何地从事何种职业，也并没有可信的资料，画史中只记载了他入画院的经过，说是在熙宁初年，有几位画家一同受命画殿内屏风的夹竹海棠鹤图，几位之中崔白为最佳，因此被授以画院艺学。崔白竟然推说自己性格疏阔放逸，不堪公事驱使，因而不肯接受官职，后来神宗恩准他只受皇帝本人差遣，非御前有旨不召，这才勉强就任。

崔白这种不为名利折腰的风骨是一个精神独立的艺术家所必备的，也决定了他的画必然不同于画院中那些供随意驱使的其他画家。因此他入画院之后，竟然凭一己之力打破了北宋传承百年的宫廷画风便是顺理成章的了。但当时的宫廷画风是什么样的，为什么传承百年，其中因由，还要从头说起。

话说五代时期有两个著名的花鸟画家，后蜀的黄筌和南唐的徐熙。黄筌为后

蜀宫廷画家，擅长富贵题材，他所画的仙鹤壁画，经常会吸引来真正的仙鹤立在左右。其画以彩色为主，中正富丽，极具皇家气象，被称为"黄家富贵"。南唐的徐熙，是一位士大夫，喜欢画田园野趣，画面多用墨再间以彩色，神采生动，与黄筌画风迥然不同，被称为"徐熙野逸"。后来北宋崛起，先灭后蜀，将黄筌等一干宫廷画师一并掠往汴梁，黄筌的画风就这样在北宋画院中确立起来。又过了九年，北宋灭南唐，擒后主李煜，把南唐宫中收藏的名画也运来汴梁，赵匡胤才第一次看到徐熙的画作，大加赞赏，遍示群臣，要以徐熙画为样本。但徐熙此时已经作古，画院也被黄家传人把持数年，早已一片黄家富贵画风，徐熙一脉的野逸画风暂时也就无法流传，就连徐熙的后人也要改画黄氏画风才能在画院里生存。

黄家画风就这样左右了北宋宫廷画院近百年的时间，此时的花鸟画主要是祥瑞和悦目的功用，其题材大多是仙鹤、牡丹、锦鸡、蝴蝶之类的动植物，画面工整中正，装饰性强而缺少余韵，直到崔白的出现，宫廷画的画风才出现了变化。

既然这种变化是崔白带来的，那么崔白的画风是怎样与众不同呢？宋代美术史的研究者有一种说法，认为崔白继承了徐熙野逸的一脉。从流传下来的崔白的真迹中，看不到工谨富丽的装饰性意味，更多是萧瑟放逸的气息。这种萧瑟放逸在秋景中呈现得淋漓尽致。

我们来看崔白的一幅传世作品《双喜图》。

《双喜图》又名《禽兔图》，此图树干上有题款"嘉祐辛丑年崔白笔"，经鉴定为崔白真迹。现收藏在台北故宫博物院。

《双喜图》名称来源于画面上的两只鸟，看起来像是喜鹊，所以取其吉祥的意义，称为"双喜"。虽然近年来一些学者和画家考证这两只鸟应该是山鹊或者寿带，但《双喜图》名称已流布很广，且寓意好，所以各种文章与书籍引用这张画时还是沿袭《双喜图》的称法。

画面为秋天郊野的景象，一阵风起，吹动草木，两只鹊鸟邂逅了一只野兔，一鸟惊飞忽地离开树枝，一鸟仍停留在枝干上奋力向树下的野兔鸣叫，野兔则在行进中忽然停下来，蹲在土坡下，回头看着二鸟，似乎不明白它们在激动什么。整个画面充满不安定感，画上方惊呼的鹊鸟与树下突然回头仰望的野兔，二者的联系只是一瞬间，随风卷起的树叶和竹叶与土坡上的野草也定格在风起的刹那。画面的构图安排，树、草、鸟、兔均自右而左倾出，而树梢树叶竹梢竹叶，和回头的野兔则向右探，与画面主体形成对抗之势，造成强烈的风动的感觉。这样奇险的构图完全打破了北宋前期黄家作品的中正工整，给人以瞬息

北宋　崔白《双喜图》立轴　绢本设色　193.7 厘米 ×103.4 厘米　台北故宫博物院藏

间一切都会改变的暗示。

　　主体的大树上，叶子几乎落光，看来已经是晚秋时节，这种境界能够牵出人对自然的哲学性思考。四季轮转不息，周而复始，但生机不断，不论看起来多么萧条，总有勃然的生命力蕴含在里面。这种生命力不仅体现在画面的草木鸟兽在秋风中各自的表现，更体现在整个画面就是一个运动的瞬间。

　　在宫廷花鸟画中，这种动感极强的画面并不多见，描绘荒凉萧瑟的秋景花鸟也不是很多，以目前的资料来看，可以说是自崔白开始，宫廷花鸟画才不再只是工整富丽的装饰，才有了引发人更多联想的作用，才与诗词中用来起兴的花鸟更接近了一些。

　　崔白画画不依赖稿本，构思运笔都在画面上直接成就，画法灵活，这就更能够摆脱束缚来表现所见所感，直抒胸臆。他喜欢画秋意图、冬景图，又喜欢画枯败的荷花，这些都不符合传统庙堂装饰的要求。摆脱了装饰的限制，绘画就能更自由地表现主观人格和审美品格。因此，在整个宋代花鸟画史中，崔白成了这个时期的代表人物。由于特别符合文人士大夫的艺术品位，崔白的画特别受到当时文人的推崇，也就有了苏轼这样的大文人对他不遗余力的赞誉。与苏轼同时代的文同与黄庭坚等著名文人，也都对崔白赞赏有加。

　　但是，宋代的宫廷花鸟画并没有沿着崔白的道路继续下去，毕竟服务于庙堂的花鸟画还要以赏心悦目为主要目标。崔白以后，宋徽宗赵佶创立的细腻悠远的诗意花鸟使得北宋的花鸟画进入了另一个高峰，间或还有秋冬景致与强烈运动场面的花鸟画出现，却缺少崔白作品这种极具感染力的精神。但画家借花鸟来抒发主观情感的潜流一直存在，直到宋以后，在文人花鸟画中得到了延续和拓展。

　　然而，文人画终究是另外一种绘画表达方式，使用的方法从书法中演变而来，讲究的是运笔与用墨的技巧，不求形象准确，要"妙在似与不似之间"。文人画借花鸟形象来抒发情感更多使用象征与寓意的手法，或者以画面的题句来明确地表达自己所画之意，留给观者自由联想的空间就很少了。因此崔白这种既具有明确的主观精神，形象上又生动精微的作品在绘画史上实在是十分宝贵的。

　　也正因为如此，我们在面对《双喜图》这样的旷世之作时除了钦佩还不得不怀有满满的敬畏。这尺幅间是画家创造的另外一个世界，秋天旷野的一瞬间，似乎比真正的自然还要真实。这是大自然的造化与画家心灵恰好的衔接，是画家身与物化的变现。在这里，画家借助手中神奇的生花之笔，留在绢素上一个永恒的世界。

从宫廷之梅到水墨之梅

　　中国诗画中历来有托物言志的传统，讲求委婉地暗示出意思来，如果讲得过于直白，则等而下之，这一点从诗歌的源头《诗经》上就已经开始体现出来了。审美性的绘画则由于发展得没有诗歌那么早，要到唐宋时期才开始广泛使用比兴。起兴往往使用花鸟，而且给花鸟赋予人格意味，不光要有"感时花溅泪，恨别鸟惊心"的感觉，而且要以某种花、某种鸟来指代具体的意思，在这里面玩出很多花样，让人有只可意会不可言传的领悟，这是中国文人和画家特别喜爱的活动。

　　在众多的花卉中，梅花作为"花中四君子"之一，尤其受唐代以后的文人和画家们喜爱，宋代文人甚至为屈原在《离骚》里写了众多香草却独独遗落了梅花而大发牢骚，可见梅花在他们心目中的分量。梅花的开放是在早春，往往与雪相伴，冰肌玉骨，幽香阵阵，特别符合文人们追求的清高品格。梅花开时并不生叶，只有枝干和疏落的花朵，这一点也特别符合文人与画家们喜爱的"疏淡"的美，北宋隐士林逋有"疏影横斜水清浅，暗香浮动月黄昏"这样的写梅佳句，南宋词人姜夔又分别以《疏影》《暗香》为词牌名，各有一首佳作以咏梅来起兴，被视为千古名篇。诗词可以写尽梅花的视觉与嗅觉上的美，绘画则能够以精妙的描绘，让理想中的梅花在绢素上恒久开放。

　　在宋代，以梅花为题材的画作为数不少，有与禽鸟相配合，也有在山水画中作点缀，其中有一幅尤其特别，画面除了两枝梅花别无他物，却不但不显得单调，还让人感觉到经营到极致的恰到好处。

　　它就是南宋画家马麟的《层叠冰绡图》。乍一看，画面似乎是简而又简，仿佛画家并没有什么特别想要表达的意思，但细细观之，不得不为画家的精湛的技艺与巧妙的匠心击节赞叹。

　　极度精简的构图，画面没有任何杂扰，以此来表现梅花的清幽是再恰当不过了。枝干纤细却充满了力度，尤其是向下俯视的那一枝，最细劲处如冰锥一般，色深而坚硬的枝干上，疏疏落落开着的数朵绿萼白梅就越发显得冰肌玉

渾如冷蝶宿花房
擁抱檀心憶舊香
開到寒梢尤可愛
此般必是漢宮粧

層疊冰綃

骨。梅花从花苞到半开再到盛放，俯仰聚散都安排得极其精到，既不过于烦琐也不会显得单薄。梅花花瓣的勾勒与渲染，最佳地表现出花瓣柔嫩却并不柔弱的质感与情态。整张画虽然没有任何背景，却似乎传来了早春的寒意和阵阵的幽香，两枝梅花也如同带着仙气，不似寻常世间花朵，令人一见难忘。

画面上方有题诗："浑如冷蝶宿花房，拥抱檀心忆旧香。开到寒梢尤可爱，此般必是汉宫妆。"题诗书写得有些过大，有喧宾夺主之嫌。在宫廷画上题诗，在北宋末徽宗时才开始尝试，到此时还属于不是很成熟的阶段，因此看起来没有后世的诗书画印配合得恰当。题诗人是宁宗杨皇后，书法与宁宗相似。杨皇后经常会在院画家的画上题诗，也许是宁宗授意代表自己认可某幅作品，马麟的父亲马远传世画作上也有杨皇后的题诗。这幅画的题目《层叠冰绡图》，似乎也是杨皇后所取，名字恰到好处，比整首诗的意境还要更好些。

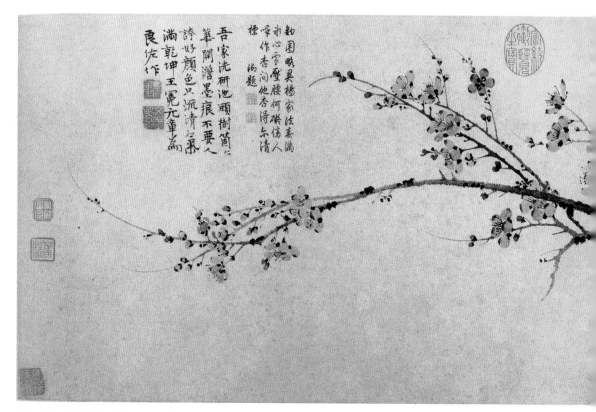

元　王冕《墨梅图》手卷　纸本水墨　31.9 厘米×50.9 厘米　故宫博物院藏

宋代的宫廷花鸟画，多是表现剥离了客观世界的花鸟本身纯粹的美，把解读的空间留给观者，如果说有画家本人寄托的情思，其比例也要小一些。南宋以后，文人和画家多以花鸟来抒发自己的情感，隐喻的意味就大过了描绘花鸟本身。

元代文人画家王冕的《墨梅图》与马麟画的梅花不同，这一枝繁茂的梅花纯用水墨点写而成。这种墨梅的画法是北宋时期一位名叫仲仁的画僧创立的，他居住在衡州华光寺，人称华光和尚。仲仁酷爱梅花，在寺庙内种植了许多梅树，一日见到纸窗上映出的梅枝影像十分别致，就取来笔墨描摹下来，由于他本身就以绘画见长，因此创出墨梅的画法。后来南宋文人画家扬无咎把这种水墨梅花发展得十分精到。

王冕的水墨梅花就传自这样的一脉。宋人墨梅枝干与花朵均追求疏落，王冕的墨梅往往画得枝繁花茂，生气勃勃。这只是面貌上的不同，更大的不同在于画面题诗的意味上。宋人画梅，题诗往往只赞颂梅花本身或者绘画的精妙，而《墨梅图》题诗则迥然相异："我家洗砚池头树，朵朵花开淡墨痕，不要人夸好颜色，只留清气满乾坤。"这样的题诗分明就是在借梅花来抒发个人情感，并以梅花的清高来自许。在这样的语境里，梅花不再是一枝花，画也不再仅仅是一幅画，画家本人化身为梅花，借画面来告诉观者自己理想中的完美人格。

王冕生活的时期是元代，元代的汉族文人通过科举来实现理想这条路走得极为艰难，因此王冕的失意几乎是注定的。失意的王冕在游历北方时又亲眼见到元朝统治的腐败，内心更坚定了不再在官府谋职位的信念，所谓"邦有道则仕，邦无道则隐"，他拒绝了朋友的举荐，如同古代其他的落寞文人一样从此隐居躬耕。隐居的王冕结草庐三间，屋前屋后种满梅树，自号梅花屋主，平日务农，闲时赋诗画梅。他本来胸怀大志，无奈生不逢时，一生郁郁，在诗中常常自比诸葛亮，想终有一天能像诸葛丞相一样辅佐明主建功立业。皇天不负有心人，朱元璋夺取了婺州，请王冕出山，授以咨议参军的职位，王冕欣然赴任，却只一晚就病死了。

了解了画家的生活经历，再看他的画就有了更多的体会，"不要人夸好颜色，只留清气满乾坤"，这正是王冕人生的写照，也是他种梅、咏梅、画梅的原因。

元代正是文人画确定其影响力的时期，从这以后，画的隐喻功能被大大

开发出来，如果画面本身的表达不够清晰，则通过书写诗词来让画家的意思变得清晰，以此来引导观者，画应该怎样看怎样理解。至于每种花卉所代表的意思，也逐渐固定下来，梅花既是"岁寒三友"之一，也是"花中四君子"之一，后世代代不乏画梅以明志的文人士大夫，从华光和尚到王冕这一派的梅花日益发扬光大，而如马麟《层叠冰绡图》的宫廷画法的梅花，随着宫廷画的式微也很少有佳作了。

翻看古代中国画，一幅画的背后总有很多故事，一幅画或许意味着某种前无古人后无来者的极致，一幅画又或许隐藏着整个画史的转折，这也是欣赏绘画所带来的一种深层的趣味吧。

文人画自北宋确立理论开始，一直以较为和缓的速度发展，这个节奏到了元代忽然加快，几十年间文人画就摆脱了青涩的状态迅速成熟了起来。一方面固然是由于文人画坛出现了巨擘赵孟頫，另一方面这也和当时的社会环境大有关系。在元代，汉族文人几乎没有进身之阶，更多文人寄情书画，推波助澜，使文人画迅速发展起来。

赵孟頫对文人画作出的重要贡献在于他进一步明确了书法用笔和文人画的关系，他有一幅《秀石疏林图》，画上题诗为："石如飞白木如籀，写竹还应八法通，若是有人能会此，须知书画本来同。"这样就把书法用笔如何引入绘画描述得十分清晰。也许之前文人使用书法笔法来绘画是不自觉的状态，自此之后则是有意探索了。

元代之后，文人写意花鸟画又进入了和缓的发展时期，一直到了明末，又忽然产生了一个飞跃，这次的主导者就是徐渭，一个在中国历史上极为罕见的突破性奇才，一个癫狂者。有人把他和西方的凡·高类比，但这只能就绘画史而言，除了绘画，徐渭其他各方面的造诣均登峰造极，无可比拟。

徐渭与大写意花鸟画的初创

在画史上，元、明、清三代由于官场不顺而隐于书画的文人尤其多，我们十分熟悉的就有王冕、黄公望、唐寅、徐渭、陈洪绶、朱耷、石涛……一长串名字。他们每个人都是一座山峰，而徐渭则是数座山峰中最为特别的一座，在多个领域里，他都堪为改变宗风的祖师级人物。

清代文人选编的著名古代散文选本《古文观止》中收录了明代文人袁宏道的《徐文长传》，对徐渭的一生进行了精彩的描述，虽是名人传记却写得酣畅淋漓，堪称一篇奇文。也只有奇文才能配得上讲述徐渭这个奇人的一生，而这个奇人也留下了奇诗、奇画与奇字。他的绘画成就让后来的画家们赞叹不已，我们所熟知的清代著名画家郑板桥有一方印章"青藤门下走狗"，淋漓尽致地表达出对徐渭（号青藤）的景仰；近现代著名国画大师齐白石，有一首这样的诗"青藤雪个远凡胎，老缶衰年别有才，我欲九原为走狗，三家门下转轮来"，这诗借用的就是郑板桥的名句，更加上了清初画家雪个（八大山人）和清末画家老缶（吴昌硕），说自己愿意在轮回转世中于这三家门下一一做一次走狗。在中国文化语境里，"走狗"一词一向是有十分的贬义，这样使用是将自己置于最为卑微的位置，以此来烘托出所要赞美的人万分的超拔。

徐渭的成就何以如此？或许只能归功于他的天纵之才，他不光在绘画上是开宗立派的一代大师，诗词书法也颇受后人推崇，甚至戏曲的历史中也少不了他，他所作的《四声猿》，令后世戏曲大家汤显祖这样说："安得生致文长（徐渭字文长），令自拔其舌。"——这是十分特别的称赞。徐渭的军事才能也十分了得，曾以奇谋助胡宗宪破了多年的倭寇之患。

这样的奇才徐渭，在科举路上却十分坎坷，20 岁考取了秀才之后连续 8 次乡试都名落孙山，最终的功名也就只是一个秀才。看来此时他的最佳选择就是步许多不得志于功名的前辈的后尘——不能安邦定国则只好独善其身。然而徐渭的个性刚烈，不可能像陶渊明一样淡泊，他把一腔愤懑之情发泄在

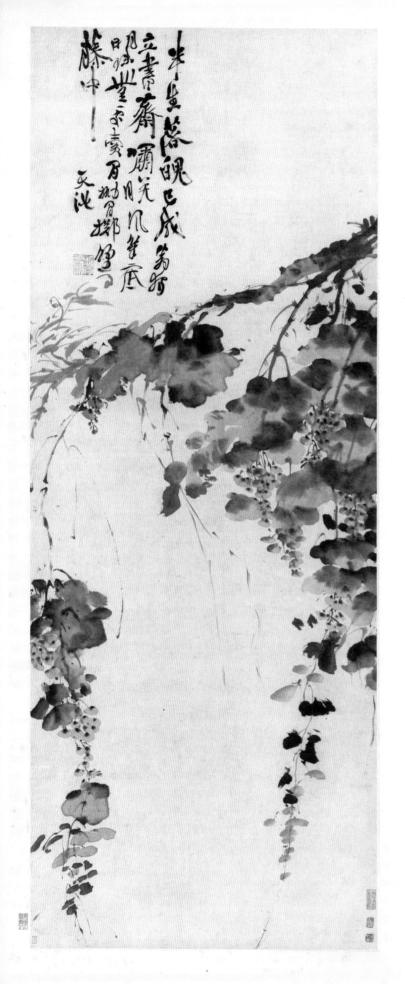

明　徐渭《墨葡萄图》立轴
纸本水墨　165.7厘米×64.5
厘米　故宫博物院藏

诗文书画中。如袁宏道文章中所写，"胸中有勃然不可磨灭之气，英雄失路托足无门之悲"，所作诗文"有王者气"。由于徐渭为人恃才傲物，对当时文坛名流的批评毫不留情，因此自己的名声也被压抑，不为时人所知。袁宏道说，徐渭的才华主要在诗文，旁溢则为花鸟画，画风超逸有致。这简单的评价不足以概括徐渭在画史上的地位，要说清徐渭的影响，还要从一幅《墨葡萄图》谈起。

这幅画在美术史上声名显赫，被誉为开大写意先河之作。徐渭在绘画中十分自然地使用了草书韵致和笔法，走笔行云流水，十分畅快，水墨与生宣纸的渗化运用得心应手。所画为一架葡萄，似乎是随意地涂抹点染，却十分有神韵。从笔墨形象可以看出运笔的速度极快，可以想见徐渭在作画时人与画合二为一的宣泄畅快之感。左上的题诗是画面布局的一部分，书法的气息与画面一致，也起到平衡画面的作用。内容更是阐明了画这幅画的意图："半生落魄已成翁，独立书斋啸晚风。笔底明珠无处卖，闲抛闲掷野藤中。"诗句抒发了自己半生不得志的愤懑之情，葡萄是"笔底明珠"，用来自嘲满腹的才学无用武之地，不能得意于庙堂，只能"闲抛闲掷"在荒野。诗句、书法与画浑然一体，共同起到了托物言志的作用。

如今我们见惯了大写意，可能并不觉得这幅画有多么特别，这就需要把它放在整个中国画史的流变中才能看到价值。宋元时期的文人写意画，大多使用经过特殊处理熟化了的皮纸，这种纸不十分吸水，墨就不会骤然渗化，因此用起来容易控制。明代有人开始试用未经处理的生纸，以追求水墨渗化的效果，在写意花鸟这个题材上，徐渭将生纸的特性运用得最为淋漓尽致，其后的文人画家多用生纸作画，可以说是在徐渭开辟的道路上继续前进了。

工具材料性能的充分发挥必然同时伴随着技法的革新。徐渭之前，文人写意花鸟往往相对具象一些。倾向于"似"，徐渭把这种"似"几乎推到了边缘，在"似"与"不似"之间探索出了写意花鸟画最大的可能性。他之后的画家就更加放开了手脚，因此出现了清代和近现代写意花鸟画极其繁荣、面貌极其多样的现象。

当然，徐渭只是在无意中开创了一个中国画新时代，对当时的社会来说，画画只不过是一种技艺和一种颐养性情的游戏，而徐渭之所以能够在绘画上成为一座高峰，并不在于他对绘画有多么地重视和钻研，而是他的遭遇与性

情恰好契合了文人画的最根本追求，即"以画言志，写胸中逸气"。当徐渭不得志于仕途之时，他的不平之气，自嘲般地写进了诗文与书画之中，他本身性格的倔强与激烈，在中国文人中是十分稀少的，这种个性也造就了他的绘画必然卓尔不群。当然，这样的个性也是导致他一生坎坷的罪魁祸首，他不肯与权贵和谐相处，以至于不只是没有像样的功名，连诗文书画都没有被时人推崇。

徐渭的一生，可以和《墨葡萄图》互为印证。早年，他由于一直未能中举，便以教授私塾糊口，闲时研习王阳明的心学。嘉靖三十三年（1554），倭寇进犯骚扰浙闽一带，彼时 34 岁的徐渭参与了几次战役的谋划，显示出了卓越的军事才能。嘉靖三十七年，浙闽总督胡宗宪请徐渭入幕府，此后五年间，徐渭多次出奇谋破倭寇，很受胡宗宪的倚重，这大概是徐渭一生中最为得志的几年。嘉靖四十一年严嵩倒台，与严嵩一党的胡宗宪被罢免，徐渭离开胡宗宪幕府，这也是他一生的重要转折。嘉靖四十四年，胡宗宪被捕入狱，并死于狱中，原来的幕僚也有许多人受到牵连，徐渭目睹这样的境况，狂病发作，写作《自为墓志铭》，以大长铁钉钉入自己耳中，却没有死，又用铁锥击打肾囊，也没有死。次年，在狂病发作中怀疑妻子不贞，将妻子杀死，因此入狱。由于朋友的多方奔走帮助，徐渭得趁着神宗即位大赦的时机出狱，他在牢狱中捱了整整七年。

出狱以后的徐渭开始了四处游历、写诗作画的生涯，因此结交了许多朋友，又两次北上，再次与官场接触。由于个性不羁，无法与旧友相处，又看不惯官僚们的嘴脸，因此狂病复发返回山阴。

回乡之后，徐渭性情更加偏激，十分厌恶官僚权贵，他们来拜访决然不见，有时却去酒肆与贩夫走卒一起对饮。晚年徐渭以卖字画为生，但由于不善经营，屡屡被骗，经常断炊，为了果腹将家中藏书变卖殆尽，狂病也愈发严重，曾用利斧劈头，血流满面，头骨碎裂竟然还是没有死。

万历二十一年（1593），徐渭 73 岁，终于在穷困潦倒中死去，死时唯有一条老狗与之相伴。

了解了徐渭的经历，再回头看《墨葡萄图》，别有一番滋味。纸面上似乎随意抛洒的墨点，是葡萄也是英雄末路的泪点，从恣肆的笔法中能看出画家满腔的愤懑与无奈。徐渭这样的文人在中国历史上是为数不多的。徐渭之后，一些文人画家追随他的脚步，以书画写胸中不平，也在画史上留下重要的印记，

但徐渭永远是不可超越的巅峰，无人出乎其右。

从庙堂装饰品到文人抒发情感的媒介，花鸟画作为中国画中的一个品类，其特点始终是怡情悦性，具备欣赏意味的。

不过，徐渭发展出来的那种大写意距离大众的审美比较远，没有深入其中数年来了解笔墨意味，会觉得这种画既不像又不悦目，没有美感。欣赏这种画，需要对绘画基本知识的了解和系统的审美教育。所谓"似与不似之间，太似则媚俗，不似则欺世"，文人群体习惯于将自己置于大众之上，认为大众能够一眼看得懂的画是不高级的，媚俗的。文人发展出来的笔墨技巧不断地系统化、程式化、精巧化，如同诗词中的平仄规则一样，要在严谨的成规之内做到游刃有余，随心所欲不逾矩，才能够演变出千变万化又触动心弦的美。他们认为这种美才是高级的，值得追求的。这是文人画具备较高欣赏门槛的原因。

文人习惯著述，掌握话语权，画工由于地位的卑贱则集体失语。渐渐的，严谨逼真的宫廷画不再成为人们印象中中国画的特色，几乎隐没了光辉。

但事实上，中国宫廷画和文人画的两套系统，各有不同的高超成就，谁也无法被谁取代。精工富丽的宫廷画带来的审美愉悦当然有它自身的价值，它不挑观众，任你是皇室贵胄还是贩夫走卒，任你是家学渊源的饱学之士还是目不识丁的普通百姓，都能从中获得不同层次的美的享受，具备这种功能难道不应该是高级的艺术品吗？

不过，应该承认的是，根据艺术发展的规律，当一种艺术形式发展到顶峰，必然需要变化才能维持生机。宫廷花鸟画到两宋无疑已经到达顶点，对物形、物理的表达已经技巧完备，面貌高度成熟，再沿着固有的路向前发展容易陷入僵化。此时从偏重客观真实（宫廷画）转向偏重主观感受（文人画），也是自然而然的事。

南宋的宫廷花鸟画作品无疑是一种极致，它沿袭着徽宗开创的诗意盎然的"宣和体"画风，描绘的似乎是客观的真实，但仔细看来，又不是这个客观世界的写照。那是高度提炼了的理想世界，一花一叶、一鱼一鸟，所呈现的每个细节都是画家精心安排的结果，它们不凡的美，值得反复细细品味……

《榴枝黄鸟图》的意味

"两个黄鹂鸣翠柳，一行白鹭上青天"短短一联，四种鲜明的颜色对比，使人眼前顿时浮现出一幅春和景明的图像。中国文人提倡"诗中有画，画中有诗"，有了画面感的诗词因能触发读者的联想而更堪玩味，同样，具有诗歌意境的画面也因能唤起观者的情思而余韵悠长。

中国画中，人物画更长于叙事，山水花鸟则偏重抒情。古人作诗用草木鸟兽来起兴，由"蒹葭苍苍"来引出"在水一方"的伊人，用"关关雎鸠"来唤出心中爱慕的"窈窕淑女"。这种对草木鸟兽的独特关注也逐渐催生出了专门描绘这个题材的绘画。

北宋文人郭若虚在他的著作中说："若论佛道人物，士女牛马，今不及古；山水林石，花竹禽鱼，古不及今。"这里所说的花竹禽鱼，也就是诗词中经常用来起兴的草木与鸟，在后世统称为花鸟画。两宋是花鸟画的高峰期，技法和面貌均臻于完美。直到如今，各大美术院校中国画专业的学生入门临摹所使用的范本，也还是经典的南宋小品。

南宋绘画传统源于北宋，靖康之变以后，原宋徽宗宣和画院的一些画家，经历了颠沛流离陆续来到了南方，又重新进入宋高宗恢复的翰林图画院，正是这些画家的画风奠定了南宋绘画的基调。

徽宗在位时最重视花鸟画，亲自创立了工谨妍丽又富有诗意的"宣和体"画风。当年太平日久，国力强盛，徽宗又极爱珍禽异卉，四方不断献来祥瑞的花草鸟兽奇石，徽宗就令画师一一描绘下来，装订成册，每十五种为一册，竟然累至千册。为了方便随时翻看，这种要装册的画就不能太大，或许就因为这样，无意中培养了画家画小幅画的习惯，以至于南宋画家画了大量的小尺幅绘画，大多是纨扇、册页的形式。

南宋的小品画有多精美？来看这幅《榴枝黄鸟图》。

这种出自画院画家的工谨写实的绘画样式被称为院体花鸟画，后世也称为工笔花鸟。

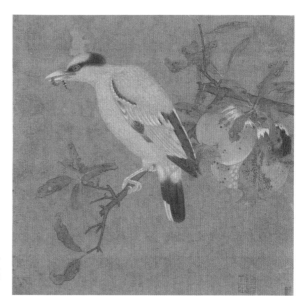

南宋　佚名《榴枝黄鸟图》册页
绢本设色　24.6 厘米 ×25.4 厘米
故宫博物院藏

　　这幅图的作者旧传为南宋画院画家毛益，后经鉴定为年代比毛益更晚些的画家。

　　图绘一只黄鹂，嘴里叼着小虫，正在一枝石榴上歇脚。两只沉甸甸的石榴垂坠下来，其中较大的一个已经裂开，露出水润的石榴籽。树叶凋败稀疏，有累累的虫痕。黄鹂全神贯注地盯着前方某处，似乎发现了什么。

　　画家的写实能力高超。鸟嘴的坚硬，鸟身绒毛层层堆叠的柔软，翅膀飞羽的柔韧，鸟爪的角质，石榴树叶的柔厚又略带革质，不同的质感均表现得恰到好处。花鸟画的写实传统早在五代时期就已登峰造极，西蜀名画家黄筌就以所画仙鹤常常引来真鹤而著称。宋代中期以后，对花鸟画的要求就不再是乱真，而是要借花鸟来表达情感了。

　　这种只截取一枝花果来描绘的形式叫作折枝，在唐代就已出现，到两宋就已经十分常见了。清代"扬州八怪"之一的画家李方膺的《梅花》写道："写梅未必合时宜，莫怪花前落墨迟。触目横斜千万朵，赏心只有两三枝。"很形象地说明了折枝花果的来由：满树的花千朵万朵，真正可堪入画的只有几枝而已。

　　折枝花的画面上往往栖息着鸟儿，中国画中出现的鸟与诗词中经常吟咏的鸟，二者种类高度一致。黄鹂、鸳鸯、山雀、鹭鸶、鹁鸪、燕子……经常在诗词绘画中留下它们活动的痕迹。中国人画鸟，与诗词中写鸟一样，其目的都

并不在鸟。宋徽宗画院曾编撰过一本书叫《宣和画谱》，其中说到画家状物要犹如诗人，看到引起自己思绪的物象，再通过描绘这个物象把自己的思绪传达出来。因此，画杨柳要表现扶疏风流，画牡丹、鸾凤、孔雀要表现富贵，画鸥鹭要表现幽娴，画鹤要表现轩昂……因此，中国画中的花鸟画，便不再是为了把花鸟画得逼真好看，而是旨在委婉地传达画外之意。

黄鹂经常用来表达什么呢？

在诗词中，黄鹂、黄莺、仓庚都是"黄鸟"的别称，常借以描述春天来临，或者感伤春天的流逝。如"青春几何时，黄鸟鸣不歇"是用来感叹诗人自身的青春易老，"映阶碧草自春色，隔叶黄鹂空好音"则是借黄鸟咏怀古迹。诗词中出现的黄鸟，大多是吟咏友人的别离、逝去的光阴或者自身的失意，笼罩着淡淡的惆怅。

在这样的语境下，黄鸟的形象入画，最适合与柳枝相配，既可以表现春天，又可以带有一点伤逝的意味。而石榴成熟是在深秋，这时在北方早已看不见黄鹂，由于宋朝的南渡，黄鹂可以与石榴同时，这样的画面在北宋画院不会出现，可以想见最初开始画这个题材的画家内心的新奇和激动，这样的画面由于脱离了传统语境，可以挖掘出适合表现黄鹂的更多场景和更多含义。

但是在宋代院画中，这种花鸟小品的画外之意更多只是画家的一种"无意识"。在某一种环境下选择某一种图画，在画家看来只是需要考虑怎样将画面表现得更合理，或者是更符合当时人的审美期待。很多时候，是看画的人想得更多。

也许，当时的文人士大夫看到石榴枝头的黄鸟，会想到这是旧京看不到的景象，从而生发出怀念故国之情；也许，看到了黄鸟口中有虫身后有果实但仍目光炯炯，想到偏安一隅的朝廷需要居安思危；也有可能，看到了结实累累的石榴和黄鸟口中的虫儿，认为画面是预示着富足美满的生活；更或者如理学家们所看到的，画面上不必有任何寓意，只是充满了"活泼泼的"万物"生意"……当画面上看不清画家明显的意图时，画面的解读就可以无限多了。

也许是由于中国画的观者总是不满足于仅仅视觉上的真实，也许是艺术规律使然，一种形式的高峰必然孕育着另一种形式的萌芽，如同唐诗与宋词的交替，院体花鸟画的高峰过后文人花鸟画的时代来临。

文人花鸟画在北宋萌芽，南宋时期渐渐发展成熟，其特点是越来越不追求写实，画家的表现趋于主观，借花鸟所表达的意图也越来越清晰。南宋末有

一位画家郑思肖，宋亡后因怀念故国，日常坐卧都要面向南方，自号所南。他擅画兰花，宋亡后，所画兰花均无根无土，以示家国不在，无处扎根。他的《寒菊》一诗："宁可枝头抱香死，何曾吹落北风中"，将菊花也赋予了表达国恨家仇的意味。元代以后，文人画家更喜欢借花鸟表达强烈的感情，且不再满足于隐晦的画面表达，而是将所要说的话用诗句的形式题写在画面上，这种做法虽然宋人也偶尔为之，但到了元明画家那里，已经发展成了惯例。

画面解读由观者主动转移到了画家主动，留给观者的空间变小了，不过，花鸟画在发展中始终保持了两条线，文人花鸟画完成了自身的构建，院体花鸟画也始终在传承。从古至今，画面写实、优美，意思表达得委婉而有趣的院体(工笔) 花鸟画一直深受人们的喜爱。对于画面，如果不想思考更多，欣赏一幅工笔花鸟画不失为一个好的选择。当我们看到趣味盎然的花鸟，放松身心，自然会感受到自然生机的灌注，体味到万物荣枯轮转，生生不息。

《落花游鱼图》的水中世界

　　鱼在在藻,有颁其首。王在在镐,岂乐饮酒。鱼在在藻,有莘其尾。王在在镐,饮酒乐岂。鱼在在藻,依于其蒲。王在在镐,有那其居。(《诗经·小雅·鱼藻》)

　　现藏于美国圣路易斯美术馆的《落花游鱼图》,是北宋画家刘寀的传世佳作,其精彩程度可以代表北宋龙鱼科绘画的最高水平。

　　《落花游鱼图》纵 26.4 厘米,横 252.2 厘米,是一个典型的长手卷。

　　手卷是很特殊的一种绘画形式,它平日里是卷起来存放的,只有欣赏的时候才打开。中国画其他装裱形式如立轴、屏风或扇面是经常昭示在外的,具有一定的装饰作用。就这一点来说,手卷与册页在某种程度上脱离了装饰的束缚,纯粹是只可用心欣赏的绘画。

　　手卷的打开是由右至左的,每次展开一臂的长度,因此,它天然具有一种叙事性。著名的《清明上河图》长卷就是手卷叙事性的完美展现。观看手卷的时候,是不可能一览全貌的,观者由右至左读画,既有空间的移动,又有时间上的先后,因此,手卷的欣赏过程本身就别具趣味。

　　我们先来遵从古人的顺序,欣赏一下这幅水中世界的图景。

　　起首是一枝盛开的桃花,有几片花瓣飘落水上,引来群鱼争食。右下一群小白条鱼正在争抢两个花瓣,在水中穿梭翻滚,左上一群大点的白条鱼正在

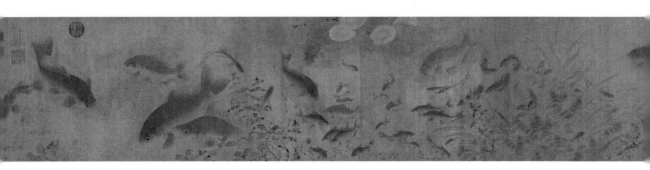

北宋　刘寀《落花游鱼图》长卷　绢本设色　26.4 厘米 ×252.2 厘米　圣路易斯美术馆藏

赶来。这时，却有几条鱼正往相反方向游过去，暂时截断了群鱼的前路，它们要去往左下方，一定是有什么吸引了它们。

随着画面的展开，我们看到，有一条小白条鱼，口里正衔着一个花瓣，匆忙地往左下方游去，后面这几条往左下方去的鱼正是尾随它而来。这部分画面，上方还有几条白条鱼从画面上方的浮萍处游来，顺着大部队的方向，以流线型排队向右方游去。在白条鱼群穿梭的这片水里，有几丛水草悠悠荡荡，下方的一丛水草中还有一只虾正躲在里面。

画面继续展开，是一丛种类多样的水草，一条鲤鱼从水草上方绕过来，还有两条鲤鱼躲在水草后面，只露出头来。与水草相对的是画面上方的有白条鱼游出来的那几片碧绿的浮萍，一条小鲈鱼刚刚转过身向浮萍的方向游去。

从水草摆动的姿态可以看出，整个画面的水流是自左下方向右上方流动的，过了这丛藏有两条鲤鱼的水草，画面上鱼的品种多了起来，可以辨认出一大一小两条鳜鱼，一条鲶鱼与一条潜藏在水底的鲤鱼，它们都逆着水流的方向向下一丛水草中间游去，似乎它们也发现了什么食物。这些大鱼中间还穿梭着一些幼鱼，成群结队地游着。

画面这部分的水草种类也很多，且呈发散形向四周飘荡开来，水草中躲藏着几只虾和几条不同种类的小鱼。

越过这片水草丛，俨然是一片鱼儿的乐园，种类不同的大大小小的鱼儿集中在这里。三条红色鲤鱼从不同方向游过来，几条大小鲫鱼逆水向左下方的水草丛游去，一些小鲶鱼和小鲤鱼翻滚嬉戏。一群刚出生的幼鱼穿过画面，其中一队在左下方的水草丛中团团转，之后继续游向左下方，消失在画面之外，另外一些排队游过画面底部，目标是画面右下的水草丛。还有一条小鲤鱼，似乎正在照顾这条幼鱼的队伍。

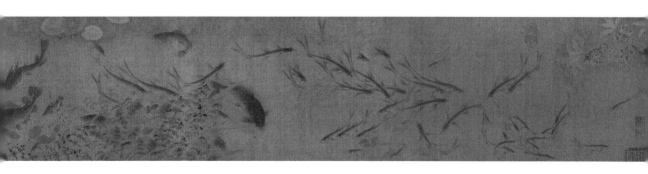

画的最后一段，一条大鲤鱼与一条鳜鱼相伴而行，一条红鲤鱼自顾自地游开，一条中等大小的鲤鱼像是刚刚游进画面，一条黑鱼从它身侧环过，好像正在追逐下方水草丛中张着嘴逃跑的另一条黑鱼。

画面到此为止，好一幅水中百态。全卷没有一笔画水，却给人以无处不在的水的感觉。水藻的荡漾，鱼儿身体的滑润都表现得精彩绝伦，甚至每条鱼的眼神都不相同，这种细节的处理使得画中的鱼儿充满了生命感。

成书于宋徽宗时期的《宣和画谱》中说，游鱼是当时人喜爱的题材，很多人擅长画鱼，但画出来的感觉大多像是案板上的死鱼，刘寀则不同，他不仅画出了鱼在水中乘风破浪，涵泳自由的神采，而且深得鱼儿"广戏沉浮，相忘于江湖"之意。

这种"相忘于江湖"的不受羁绊与牵涉自由境界，是鱼这个意象在诗词绘画中反复出现的重要原因。除此之外，鱼在传统意象中，还有"乐"的寓意。与"相忘于江湖"一样，鱼"乐"也是出自于《庄子》，说的是庄子与好友惠施在濠水边的一段著名的争辩，内容是这样的：庄子说，水中的鲦鱼从容地游来游去，真是乐啊！惠施问，你又不是鱼，你怎么知道鱼儿是乐的？庄子反问，你又不是我，你怎么知道我不知道鱼儿是乐的？惠施再辩，也终究没有辩过庄子。由这段争辩的记载生出了"知鱼之乐"和"濠上之乐"这样的成语，用来说明某人内心由于体味自然而产生的自由闲适的感受。现代著名画家郭味蕖先生，画室的名字叫作"知鱼堂"，就是取的这个典故。

中国文人与画家大多喜爱精神上极度自由的庄子，鱼儿因庄子的讨论而被赋予了自由精神的意味，成了文人与画家十分喜爱的题材。但庄子的"鱼乐"说并不是首创的，本文起首"鱼在在藻"一诗出自《诗经》，可见"鱼乐"的说法完全可以追溯到更早的时代。鱼乐的意象在诗歌中代代传承下来，图画中的鱼藻是鱼乐意象的另一种表达方式。

宋代的另两幅"鱼藻"主题的画《藻鱼图》和《群鱼戏藻图》，所画均为庄子濠上之辩中的主角"鲦鱼"，两幅图都没有画水波，只以鱼儿自在游动的姿态与水藻飘荡的痕迹来暗示水的存在，以鱼儿相互叠压的虚实关系营造出水的深度感，与《落花游鱼图》的画面处理方式如出一辙，应该出自刘寀一脉，鲦鱼自由自在地在水藻中穿梭的主题显然是对庄子"鱼乐"的阐发。

细究起来，鱼并不仅仅是"乐"这一种含义，"鱼"是雅俗共赏的典型意象，是从文人到百姓都十分喜爱的一种题材。鱼的形象最早出现在新石器时代的彩

陶器上，这时的鱼是作为生殖力强的生物而具有图腾的意味。大约也是这个原因，鱼儿在民间歌谣里一直是男女欢爱的象征。除此之外，汉代以后又出现了"鲤鱼跃龙门"的传说，给鲤鱼赋予了吉祥的意味。因此，画面上出现种类繁多的鱼，又给人更多的解读的可能。

我们还可以抛开一切额外赋予鱼的含义，只单纯地面对这样的画面，体会花瓣的飘落、春水的温润与水藻的荡漾，体会鱼儿在水中嬉戏的自由。在这样长时间的凝视中，似乎自己已化身为画面中的一尾鱼，在画家营造的世界中自在漫游。

"诗情画意"，这是一个美好的词汇，诗与画都是人们抒发情感的媒介。我们现在看到的文人写意画，以"诗书画印"为四种要素，文人画家一定要在画上题诗，告诉观者他要表达的意思。看起来似乎文人们时刻要掌握话语权，以居高临下的态度来宣泄表现的欲望。这似乎是他们习惯作诗的缘故，诗歌自

北宋　赵克夐　《藻鱼图》册页　绢本设色　22.5 厘米 ×25 厘米　美国大都会博物馆藏

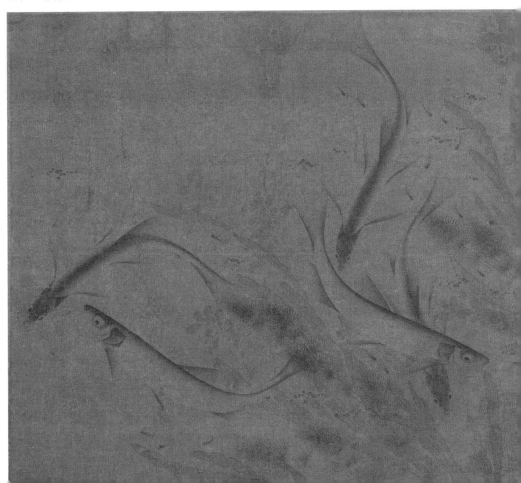

然是要明确自己的情感意图的，挪到画中，当然不能不明不白。不过有趣的是，如果不看题诗，文人画中诗意比起南宋宫廷画来，决计是欠缺很多。如果将画上题诗抹去，观者对一幅文人画除了形式和笔墨上的审美愉悦以外，几乎看不到画家想抒发什么。这样看来，文人善于诗歌，但又受限于诗歌。对于诗意画来说，最好的时代还是宋代……

南宋　佚名　《群鱼戏藻图》团扇　绢本设色　24.5 厘米 ×25.5 厘米　故宫博物院藏

诗意画与《柳燕图》

中国画与诗结伴而行由来已久。北宋的山水画家郭熙，将读诗作为自己日常的功课，从诗句中寻找灵感用来作画。到了北宋末年，艺术家皇帝宋徽宗为了灌输宫廷画家以高雅的趣味，举办了中国王朝历史上前无古人后无来者的宫廷绘画学院——"画学"，并用一些诗句来作为题目进行考试，准确体现出诗句意境的画家才可以得到升迁。从此以后，诗与画的结合更加紧密了。中国画与诗就像双生子，两者共同影响着中国人的内心世界。

在中国画传世佳作中，诗意盎然、可堪玩味的小品以南宋院画为最佳。偏安一隅的南宋朝廷失去了大半山河，本来是岌岌可危的，但表现在绘画上却很少让人感觉到窘迫和不安。或许面对众多的不确定因素，人们更愿意在绘画中放松身心，追求一种假想安全感吧。这个时期有人开始尝试把一首诗直接写在画面上，在很多的宫廷绘画上，画师还开始题上自己的名字，这种做法在之前都是很少见的。

比如这幅《柳燕图》，在画面右下方不起眼的地方有"毛益"的字样。这是一位宫廷画师的名字，在南宋众多的画师中，毛益属于非常普通的一位，我们从画史只言片语的记载中知道他是宋孝宗时的画院待诏，他的绘画天分，继承自他的父亲毛松——一位更难找到确切记载的画家。

许多卓越的画家都在历史中湮没了，好在还有作品，愉悦着一代又一代的人。

这是一幅椭圆形扇面绘画，描绘的是一片春日图景，斜风细雨中，一片野水之畔，燕子在杨柳间呢喃飞舞。画面下端几丛疏落的芦苇与随风飞舞的柳枝明示了风雨的方向，柳叶的用笔挥洒得十分随意，画出这新柳的叶子正被风雨吹打得纷乱飞扬。四只小燕子停在树枝上，其中三只正在激烈地讨论着什么，另外一只仿佛是做出了不予理睬的姿态但又偶尔置喙。最引人注目的是在画面左侧一片空茫之上飞舞的那只燕子，看它的姿态似乎是刚刚从画外飞来准备加入树枝上的讨论，又或许是厌倦了争论而独自出去盘旋。画面下方，几笔淡淡

南宋　毛益　《柳燕图》团扇　绢本水墨　25 厘米 ×24.7 厘米　美国弗利尔美术馆藏

的水波逐渐隐没不见。

画面大部分笔墨集中在右侧一角，三分之二的空白处以一只飞舞的燕子作为画眼撑住了画面构图的平衡，用笔十分利落，每一个物象都只有寥寥数笔，就形神兼备，这样高妙的画家在南宋画院中却也够不上一代宗师的地位，可见有宋一代在绘画上的成就是多么非凡。

不谈画面技巧，只看画的内容，我忽然想起了清代小孩子学诗课本《声律启蒙》中的"野渡燕穿杨柳雨"，这一句的意象与这画如此契合，如果不是画与诗相隔了数百年，这句诗真像是画题了。

不妨来做一个关公战秦琼式的设想，打破时空的界限，如果真的把"野渡燕穿杨柳雨"作为命题，在徽宗的画学中来一个考试，毛益此图是否能够夺魁？

答案恐怕是不能。

徽宗用诗题来考试画师，重点考查画师对诗句是否有透彻的理解。曾经有一个"深山藏古寺"的题目，画师们或画密林掩映的一座古庙，或画群山后面露出寺庙一角。真正拔得头筹却并没有在表现寺庙上下功夫，只画山脚下一个小和尚挑水，层叠山峰后面隐隐露出寺庙的一段旗杆。这画面才真正体现了诗句中"藏"的意味。还有一个题目叫作"蝴蝶梦中家万里"，夺魁的画家既没有画蝴蝶，也没有画万里之外的家园，只画苏武牧羊小憩。这种解题体现了画家掌握文学典故的功力，以苏武牧羊抓住了诗句中的"万里"之意，令人拍案叫绝。

据此来看，毛益的这幅画如果真的表现的是"野渡燕穿杨柳雨"，在徽宗看来则未免肤浅直白，不能成为一流的作品了。

当然毛益并不知道后世有这样一句诗，他画这样的柳燕图，也许并没有任何绘画之外的隐喻，从毛益的传世作品来看，他颇喜欢画一些使人有安闲之感的题材，如花园一角的猫戏，庭院中的小猪，总是有一种宁静平和的气氛。这幅《柳燕图》所画也是常见的组合题材。中国画中，杨柳、燕子与水波是一组常见的搭配，这不光是春天图景的一种，在画面构图、色彩上也是相宜的，到了元明以后，柳燕图逐渐演变成一种格式，"凡画燕亦写柳随水以配之"了。

在诗歌里，也是同样。"野渡燕穿杨柳雨，芳池鱼戏芰荷风"这一类总结性的意象给人以欣欣然的春夏意味，加之朦胧的画面感。在诗中写出这样的画面来，一般是为了"起兴"，为下一步的抒情作铺垫。所不同的是，诗中的起兴要诗人明确地写出所要抒发的情感，而南宋时期画中的起兴则需要观者自己来体会画面引发了什么样的情绪。

这幅《柳燕图》我们可以看成"燕子来时新社，梨花落后清明"式的早春的欣然，也可以看成"笙歌散尽游人去，始觉春空。垂下帘栊，双燕归来细雨中"式的惆怅，甚至可以看成"年年，如社燕，漂流瀚海，来寄修椽"式的感叹……

在诗意的中国画中，一个明确的景物画面并不是目的，画面的巧妙布置能引起观者的不尽联想才是重要的。

所以，中国画中常有大片的留白。

留白，是言有尽而意无穷。这种无穷之意，交由观者自己来体会。

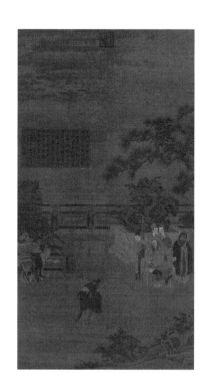

第三章

人物画的重任

人物画是中国画中发展成熟最早的科目，也是背负着最沉重社会意义的一科。由于题材的特殊，人物画的观赏价值往往是最后被注意到的功能。现存最早的人物画作品是湖南长沙出土的两张战国时期的帛画，描绘的是墓主人的形象，其作用是指引他们的魂魄升到传说中的天上。在这之后，墓室壁画中的人物形象大多是如此的目的。与之并行发展的描绘或刻画在庙堂中的人物画则有更现实更广泛的意义，即以历史上的人物来教育现世的人要立志追求崇高的道德品格。观看这种画时要抱持的态度是"见贤思齐"或者见不贤而自省。

六朝时期一直到唐代，画论中写到人物画的功能不外乎"存形"与"教化"，所谓"明劝诫、著升沉，千载寂寥，披图可鉴"。在儒家世界观中，一切艺术都应该被纳入到构建一个稳定社会的轨道上来，并没有独立存在的价值和可能性。人物画是最能体现社会教化作用的，所以受到的思想限制最多。不过这并不能阻碍人物画的艺术成就。一种限制有时候不但不成为阻力反而成为推动力，这是一个常见的现象，正如西方精彩绝伦的人物画作品往往脱离不开宗教题材。尽管中国人物画不离开儒家思想，但仍能做出伟大的成绩。

魏晋到唐，在体现儒家主流思想的人物画之外，另发展出审美欣赏功能的仕女画和高士画。不过，就如同把《关雎》解释为"咏后妃之德"，画论也是以传统儒家观点，使用这种生拉硬拽的解释方式，将仕女和高士画拉进政治正确的系统。实际上，仕女和高士人物画的形式虽然深受儒家意识形态影响，但其功能已经远远不再是政治教科书了。

与山水和花鸟画类似，人物画在宋代以后也面临文人画的冲击，但冲击之下，人物画却与花鸟画、山水画有着不同的结局。

如前所述，一方面，主流人物画一直担负着"存形教化"的任务，但文人画恰恰是摒弃形似和教化的。元代以后，文人画家们往往将苏轼的"论画以形似，见与儿童邻"奉为圭臬，元代山水画家倪瓒更是说："仆之所谓画者，不过逸笔草草，不求形似，聊以自娱耳。"自娱是文人画的功能，不求形似是文人画的面貌；但对于主流人物画来说，教化作用是它的功能，形似是它的基础面貌。这样看来，主流人物画的基本特征和文人画的追求无异于南辕北辙。随着文人画逐渐占据主导地位，主流人物画的衰落就不可避免，文人们的艺术主张无论从功能上还是可行性上都更适合花鸟和山水画。

另一方面，即使是不承担教化功能的仕女画和高士画，也不是大部分文人原意施展的领域。人物的形似，其造型基本功要求要远远严格于山水花鸟，

文人群体并没有必要刻苦锻炼造型能力，何况他们的理论本来就是轻视"形似"的。因此文人群体在人物画上的建树与花鸟、山水画比起来实在不高。偶尔有造型能力杰出的文人画家出现，在绘制人物时大部分使用的也往往是宫廷画的改良形式。不过，也有部分画家比如五代的石恪、南宋的梁楷曾开创出写意形式的人物画，所画多为道释高士，但并没有形成持续不断的流派传承。这些成就在以山水花鸟为主导的文人写意画世界几乎凤毛麟角了，人物画势必随着宫廷画的衰落而衰落。西学东渐以后，一批现代画家借鉴了西方素描的造型方式，融入山水花鸟的笔墨技法，创造出面貌焕然一新的写意人物画，人物画才重新繁荣起来。

因此，宫廷（工笔）人物画的成就要远远大于传统文人（写意）人物画，在元以前，宫廷人物画的造诣可以说登峰造极，南宋宫廷人物画就是这种繁荣局面的绝响。

《采薇图》与李唐

传统中国文人的心中，总需要一些道德上的完人来作为榜样，用以维持自身对"家国天下"信仰的坚守。文人们从中汲取力量，期望自己也成为完人中的一员，并愿意以一生的不懈努力来换取彪炳史册的荣耀。因此从上古时期开始，这样的完人便不断被塑造出来，历朝历代史不绝书。他们被尊为古圣先贤，具备常人所不具备的符合某一方面传统美德的完美品格，他们的名字也逐渐演变成一种文化符号，多写入诗与画中，以此来表达画者志向，匡正日下的世风与不古的人心。在这些圣贤中，商朝末年的伯夷和叔齐是儒家推崇的楷模，孔子赞他们是"古之贤人"，他们将兄弟间的仁义与臣子的气节做到了极致——这两项是儒家最为看重的道德品质。

商朝末年，有一个小国叫孤竹国。国家虽然小，也是有王位继承的大问题的。当时合法的继承方式为"父死子继"或"兄终弟及"，在"父死子继"这种方式上又有"立嫡"和"立长"的种种说法，是一个复杂的问题。孤竹国主由于种种原因没有选择长子伯夷，而是打算传位给比较小的儿子叔齐。但是，叔齐是"长幼有序"礼法的坚定信仰者，在父亲死后，他没有遵守遗命好好治理国家，却将王位让给了长兄伯夷。此时，伯夷做国主应该是顺理成章的，但他也坚定地维护礼法，认为父命不可轻易违越，竟然离家出走了。叔齐见长兄出走，自己于是也效仿，兄弟二人虽然从不同角度出发，但都为了对礼法的信仰，志同道合，可以结伴而行。

他们听说西伯侯姬昌素有仁义敦厚的名声，就前往投奔，经过长途跋涉到达目的地之后，西伯侯已经去世了，他的儿子——后世称为周武王——正要率领大军去攻打商纣王。伯夷、叔齐拦住周武王大军的去路，叩马进谏，说："父亲死了，还没有埋葬，就兴起大兵，这算是孝吗？如今商王为天下共主，你作为臣子不守本分，却去讨伐君主，这算是仁吗？"武王不听，左右要抓住伯夷、叔齐二人，此时姜太公为他们讲情，说他们是义人，要好生对待，于是他们才没有被捉起来。没过多久，武王伐纣取得胜利，天下都以周为宗，伯夷、叔齐

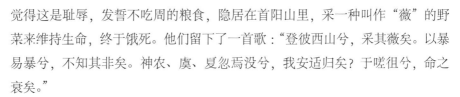

觉得这是耻辱，发誓不吃周的粮食，隐居在首阳山里，采一种叫作"薇"的野菜来维持生命，终于饿死。他们留下了一首歌："登彼西山兮，采其薇矣。以暴易暴兮，不知其非矣。神农、虞、夏忽焉没兮，我安适归矣？于嗟徂兮，命之衰矣。"

伯夷、叔齐兄弟就这样饿死在首阳山，但他们作为儒家推崇的理想人格的经典形象从此树立起来，在诗词书画中多有出现，在绘画中借用伯夷、叔齐故事，流传至今的最具代表性的莫过于李唐的《采薇图》了。

李唐是南宋山水画的开山祖师级的大画家，曾供职北宋宣和画院，"靖康之乱"时与皇室一起被金人俘虏北上，途中得以脱身，只身逃到临安，起初卖画为生，后来终于受到高宗赵构的赏识，以八十高龄入职南宋宫廷画院，这幅《采薇图》是他晚年的作品。同一时期他还画了一些历史故事画，如《晋文公复国图》《文姬归汉图》。

《采薇图》作为人物画是有着很特别的地方的，典型的人物画环境大多十分单纯，以无比精练的道具形式呈现，《采薇图》中人物和环境结合得非常紧密，仿佛是真实自然山水中的一角，这与李唐本身擅长山水画有关，他对环境的布置信手拈来，观者像是从层叠的山石树丛中窥见了全部场景。

在山间树木掩映的一片平坦空地上，二位高士席地而坐，正在讨论着什么，画的背景除了树木之外是一片矗立的峭壁，二人的身侧，平地的尽头也是一处悬崖，悬崖下方是一条小溪，蜿蜒伸向远方。

这是劳作间隙的休息，我们可看到盛装薇菜的筐子和采薇用的锄镰摆放在地上。画面右侧倚树而坐的是长兄伯夷，面容和坐姿使整个人呈现出一种老成稳重的意味，左侧正在侃侃而谈的是年轻些的叔齐，他身体前倾，还做着手势，仿佛正急于表达自己的某种观点。伯夷脚上穿的鞋子是方便劳动的"屦"，二人均身着代表士人身份的深衣，头戴唐宋以前文人中流行的束髻小巾，这表明二人虽然隐居深山中劳作，却还是怀抱着士人的本色。

叔齐身侧的薇筐里放置着刚采来的尚未满筐的薇菜。薇是一种野豌豆苗，春天发芽，茎叶柔嫩可以食用，到了夏天就坚硬得不能吃了，薇在《诗经》中就有出现，本来是边境戍卒抒发情感的元素，在其后流传过程中，逐渐演化为具有隐逸特征的植物，为高士所喜爱，有柔软坚定的意味。画面中出现的岩石峭壁，也暗示着人物俊朗不屈的性格，环绕的树木也为松、柏、梧桐，均象征着高洁的品格。

　　对《采薇图》画面含义最早的探讨是元朝末年的文人宋杞，他得到这幅画之后写了一个题跋，简略记载了李唐入南宋画院的经过，探讨了这幅画的用意，认为是"意在箴规，表夷齐不臣于周者，为南渡降臣发也"。说李唐这幅画是以伯夷、叔齐宁可饿死也不吃周朝粮食的精神来规谏投降金人的宋朝臣子。这幅画在流传中曾历经多位藏家之手，题跋有十几处，大多是抒发对伯夷、叔齐人格的赞赏和对李唐技艺的赞叹。清代翁方纲的题跋尤其引人注目，摘录如下几句："西山萧寥冰雪冷，两人相对形与影。薇蕨半筐孰记之，万古此心长耿耿……首阳山下孤云飞，浩歌志欲黄农归。东海幽梅尽不得，只合荒凉写采薇……"这是对伯夷、叔齐二人品格的称赞，其后又描述了画面特征与图画背后的意义，其中一段写伯夷、叔齐二人为了忠君殉国，目眶骨立而神色凛然，因此对南宋降臣发出疑问："尔当南渡屏守日，焉得见此形神全？"

　　李唐当年究竟为什么画这幅画，是否有规谏降臣的意愿，已经不得而知了。但南宋院画中，历史故事题材的人物画，大多带有强烈的政治色彩，院画家在选择题材方面首先需要满足的是皇室的意图，这是院画家的职责。在绘画的用途上看，人物画不同于花鸟画和山水画，后者既有审美的功用又可以抒发画家

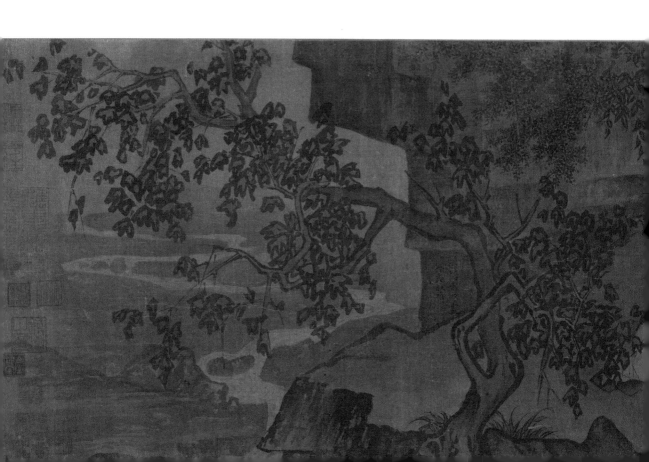

性情，而前者自古以来就有存形和教化的责任。伯夷、叔齐题材的画，在汉代就已经有流传了，可见这是一个传统题材，画家可以作为母题来发挥。在南宋当时的政治环境下，画孔子所推崇的伯夷和叔齐，无论从哪个方面来看都符合主流价值观，教化的作用是毋庸置疑的，至于教化的对象——应该说，无论何种身份都可以从这幅图中得到警示和勉励吧。

今天的我们早已远离了那个时代，对待绘画可以有更从容的态度与更自由的解读方式。我们还可以选择不必穷究画家在某种社会环境中画某一幅画的意图，只以欣赏艺术品的态度来对待这幅画。如清代吴荣光为此画的题跋中所写："一帧清风吹我寒，西山休作等闲看。天将冠履存千古，人识殷周有二难。老树萧萧容抱膝，黄泉潺潺问加餐。三千年后薇筐在，可胜时流画牡丹。"将伯夷、叔齐二人与李唐对照，在这样的解读里，无论伯夷、叔齐曾经坚守的信仰，还是李唐高超的技艺与不懈的艺术追求，都是超越时代的存在，是通过形象来传承精神，抛却了可能的政治意味，应该是解读艺术品的一种纯粹的态度。

南宋　李唐　《采薇图》长卷　绢本设色　27.5厘米×91厘米　故宫博物院藏

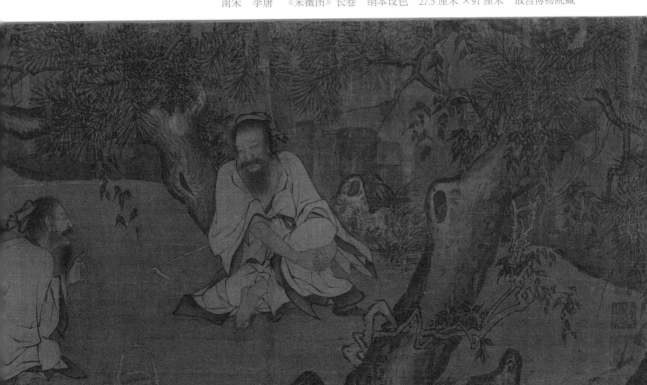

作为历史故事画的《折槛图》

画是用来欣赏的吗？

这个问题看似简单，其实还真不那么好回答。对于我们来说，诗文、书画、音乐无疑都是用来放松身心，获得艺术美感的高层次的享受。不过如果拿这个问题来问两千多年前的古人，他们会给我们完全不同的答案。

曹植曾在文章中记载过这样一则故事：汉明帝请马皇后一起观看壁画，内容是历代的帝王后妃像。一路看过来无话，经过大舜的像时，明帝突发奇想指着舜帝旁边的妃子——娥皇女英的画像说："恨不能得这样的女子为妃"，语罢看马皇后如何应答。马皇后却并没表示什么，只继续前行，等到了尧帝画像前，忽然指着画像说："群臣百官，恨不能拥戴这样的君主。"

曹植写的这段故事记载了马皇后的聪慧机敏，但我们从中看到了当时绘画的功用。画三皇五帝、忠臣孝子、篡臣贼嗣、淫夫妒妇都是让人在看画的时候接受教育，"恶以诫世，善以示后"，汉代人看画是很严肃的事，认为看古人的画像有助于提高自身道德修养，因此看不同的人像要相应地敦促自己产生或恭敬、或惭愧、或叹息、或侧目的心理状态。这时绘画的欣赏功能远远没有教育功能来得重要。

汉到魏晋，绘画的内容都是以人物为主，画除了教化还有存形的作用，即描绘某人的真容，类似今天的人像摄影。起到教育作用的画一般是古圣先贤的画像和功臣画像，往往都悬挂在庙堂供人瞻仰。另有一种类似《列女传图》的文学性、故事性较强的绘画，有点像后世的书籍插图，只不过文字部分少，图画部分多。

随着绘画技术的发展和时代审美的演变，到了隋唐时期，中国画不再是只以描绘人物为主，而是逐渐分化出许多科目，如山水、宫室、花鸟、畜兽等，我们现在笼统地把这些科目归类为山水和花鸟。山水和花鸟画是伴随着人们对绘画欣赏的需求出现的，同时也逐渐强化了绘画的欣赏功用。而传统的人物画一方面分化出来一种供人欣赏的仕女图，另一方面则继续延续它所擅长的教育

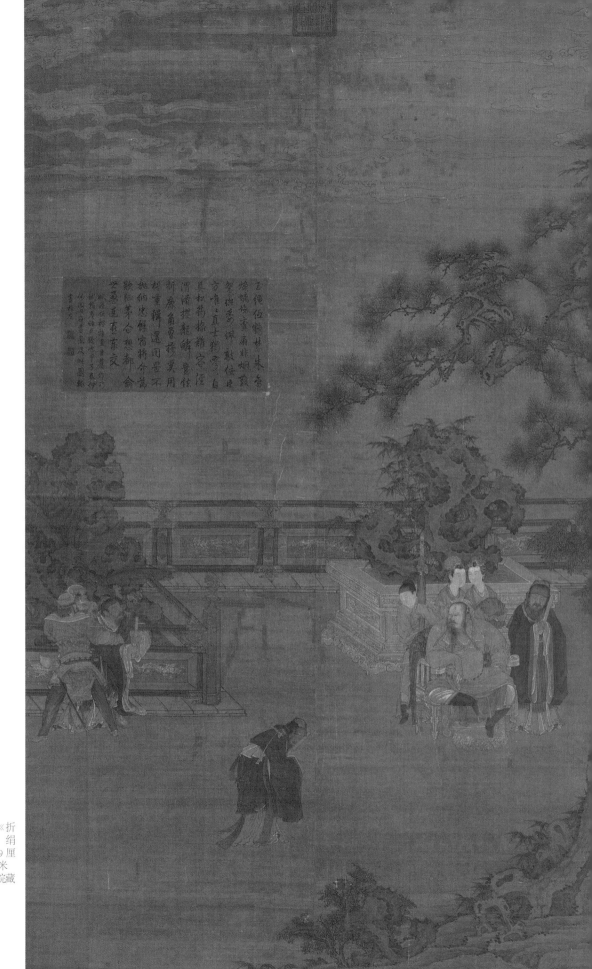

佚名 《折
图》立轴 绢
设色 173.9 厘
×101.8 厘米
北故宫博物院藏

和存形的功能。到了宋代，尤其盛行一种饱含隐喻的历史故事画，这些历史故事画虽然也是传统题材，但画家显然对故事有自己的理解，画面表露出一种含蓄委婉的规谏和劝诫。

《折槛图》的内容是汉成帝时一位直言敢谏的臣子朱云的故事。

朱云是一个小小的县令，一日上书求见成帝，在朝堂之上言辞激烈地抨击皇帝的老师——宰相张禹，并请皇帝赐上方剑将张禹斩首以警示百官。成帝大怒，命左右将朱云拿下。朱云不肯就范，死死抱住大殿的栏杆，猛然发出的力道竟然将栏杆折断了，情急之下大喊："臣能够和龙逢、比干这些古代的忠臣一起游于地府，也心满意足了！只是不知这汉家天下将会怎么样？"就在这紧要关头，左将军辛庆忌解下印绶，叩头流血，以死相争为朱云求情。成帝最终赦免了朱云，事后，宫中主事要带人来修补折断的栏杆，成帝说："不必修补了，可以留着原样以表彰直臣。"

折槛自此成为直臣的象征，代代流传，也经常出现在诗句里，如"天子玉槛折，将军丹血流。""攀槛朱云头未白，不知流落向何州。"朱云折槛这桩故事也是绘画的传统题材，据记载，画圣吴道子就曾经画过《朱云折槛图》，但并没有流传下来。

这幅《折槛图》的作者已不可考，看风格是出自南宋画家之手。

"朱云折槛"本是在朝堂上，公卿百官之前，但画家却将整个场景搬到了园林内。朱云、张禹和辛庆忌三位大臣被安排成倒三角形，身穿一样的深色衣服，分别撑住画面的三个点，使人在不仔细看的情况下，也能一眼就明白故事是发生在三人之间的。

汉成帝身穿常服，坐在椅子上，几乎将整个椅子占满了，画家用了很多的弧线将他的体量感处理得很足，稳稳压住了画面右边的阵脚。成帝身后两个宫娥在窃窃私语，一个小宦官探头探脑的，正密切地注意情势的发展。张禹手捧笏板躲在硕大身躯的成帝身后，似乎获得了某种安全感，满脸无辜的低头用眼角余光关注正在发生的一切。

画面左端，攀住栏杆伸头向前的朱云与向后拉扯他的武士则形成了一个动态的平衡。

整个画面中最突出的一个，是倒三角形下面这个端点的辛庆忌，他正躬身下拜，向后掀起的袍角说明他刚刚完成了趋步向前的动作，这是既有尊严又不失优雅的一刻，画家并没有选择他跪倒叩头流血的时刻来表现。

　　画面的配景分为前后两部分，画面下端的大树干局部、竹子和小的树石土坡构成了近景，画面的中上段则用两块对立的太湖石分别安置在两组人物的身后，朱云与武士身后是太湖石与芭蕉，皇帝一组人身后是太湖石与竹子，两组石头更增加了双方对峙的意味。画面右端森森然伸进来一棵松树，姿态蜿蜒奇崛。石与松竹，都象征坚强的意志，画家以此来烘托朱云的气节。

　　在中国漫长的中央集权历史中，皇帝始终处于权力的巅峰，这种世袭的地位传承体制使得皇帝的素质几乎是无法选择的事情，而由于权力的集中，皇帝本人的水平又是至关重要。通常情况下，在一个比较稳定的朝代的初期，总有几位明君圣主，励精图治，将国家治理得有模有样，府库充盈。再往后，则是代代"凤阁龙楼连霄汉，玉树琼枝作烟萝，几曾识干戈？"这时的皇族子孙能将国家治理得井井有条的便是寥寥无几了。何况很多短命的朝代，更迭速度之快，几乎出不了两代人。正因为如此，历代君主最愿意推出一些忠臣作为群臣的榜样，这样即使不能保证继承皇位的子孙代代都有治国的能力，总还能有一些耿耿忠心的大臣及时纠正皇帝的错误。

　　忠臣与佞臣，是中国朝代史中最重要的一对，在任何一位皇帝治下都存在。忠臣使社稷安定，佞臣令家邦倾覆，如果实在不能分清忠与佞，至少要善待直臣。这就是朱云之所以最终被赦免的原因，在他喊出龙逢、比干的时候，汉成帝就已经不可能杀他了，辛庆忌只是适时出现，把局面解开的人。事后成帝留着被折断的栏杆，既旌表了直臣，又宣示了自己是一个有道的明君。

　　宋人的这幅《折槛图》又有画家自己对历史事件的不同理解，花园中发生的事情，总比朝堂之上更平和随意些。成帝被处理成一个调解大臣纠纷的和事佬，辛庆忌的躬身也矜持优雅，整个场面并没有被画成历史记载中那样激烈。这样的画面安排显然构成了一种温和的劝诫，张禹、辛庆忌、朱云所代表的三种大臣，与皇帝一起构建了一种温情脉脉的理想君臣关系，这样无论身为皇帝还是大臣，都可以从画面上看到自己的追求，皇帝要做明君，臣子要坚持本分，只要一片忠心，最终会得到明君的认可。

　　南宋是一个风雨飘摇的偏安朝廷，北宋皇帝崇文抑武的政策已经招致"靖康之变"这样的恶果，南宋皇族的子孙们却还是难以逃脱既定的思维陷阱。南宋初期，高宗皇帝由于得位不正，心中不安，命宫廷画师画了一些为自己正名的祥瑞故事画，不遗余力地宣扬自身统治的合法性。即使在这样的环境下，还出现了像《晋文公复国图》这样的一类用隐喻的方法委婉地劝诫皇帝要发奋收

复失地的历史故事画。但随着时间的推移，几代以后的君臣似乎都忘记了所处环境的险恶，历史故事画的题材也就变成了《折槛图》这种，仿佛只要君臣和谐，维系了现有一切就还是圣明的朝廷。

但历史就像迷雾，身处其中怎么能够看得通透，我们没有资格苛责古人，历史自有它运转的逻辑。无论南宋的君臣看到这张《折槛图》接受了怎样的规谏，千年后，时移世易，我们看到这张画时心境却完全不同。艺术品就是这样，无论制作它的人初衷如何，对它的解读总是可以多种多样。我们可以因为线条的精致、颜色的稳重、构图的匠心而赞叹画师的圣手，也可以从故事本身和对故事的解读中看到王朝的兴衰和历史规律的无情。

如前所述，宫廷人物画中，有两种类别的作品：一种如《采薇图》《折槛图》具有政治隐喻意味或者社会教化功能；另一种是以审美和抒发情感为真实目的，题材多为仕女、高士或者道释人物。

唐画中的仕女

三月三日天气新，长安水边多丽人。态浓意远淑且真，肌理细腻骨肉匀。绣罗衣裳照暮春，蹙金孔雀银麒麟。头上何所有？翠微盍叶垂鬓唇。背后何所见？珠压腰衱稳称身……（唐　杜甫《丽人行》）

这是杜甫的《丽人行》，写的是天宝十二载杨贵妃姐妹与杨国忠一同春游的场景，诗中的用典隐喻暂且不提，只看对杨氏姐妹容貌妆饰的描写，真是十分细腻，十分有画面感。有趣的是，有这样一幅画，也是类似的题材，与这首诗可以形成对照，这就是张萱的《虢国夫人游春图》。

这张画现藏于辽宁省博物馆，纵 52.8 厘米，横 140.8 厘米，是盛唐画家张萱原作的宋人摹本，所画场景为杨贵妃的姐姐虢国夫人与韩国夫人一行人春日出游。

画中队伍最前面的是一位骑着浅黄色三花马的青衣仆从，接下来是骑白马的红衣侍女，其后紧跟着另一位骑着黑马的白衣仆从，构图上这三骑地安排是疏朗的，与后面五骑的紧凑形成鲜明对比。从马的姿态看，前面三匹在轻快地小跑，步伐闲适又矜持。接下来的后三分之一是整个画面的重心，虢国夫人又在众人簇拥的中心，双手执缰绳，神态安然，面颊丰润，蛾眉淡扫，极具富贵端庄的气质。虢国夫人身侧，与她并行的是韩国夫人，头发与衣裙的式样相似，她正转过身来，对虢国夫人说着什么。二位贵妇身后，是一个抱小孩的年纪较长的仆姆，与之并列的是白衣仆从和红衣侍女。整个画面色彩明丽，气息清朗，没有画一草一木，只以人物的闲适神情和马匹的轻快步伐呈现出春天的气息。

画面人物的刻画细腻而有神韵，衣着装饰更是秀雅精细，正如《丽人行》中的"肌理细腻骨肉匀，绣罗衣裳照暮春"，令观者赏心悦目，充满了审美的愉悦感。

不过，在整个人物画史上，唐代的确是一个特别的时期。在唐以前，描绘女性形象的绘画作品或多或少要起到一定的道德教诫作用，皇室庙堂里张挂一些

贤妃、命妇、烈女的肖像供后妃们学习。盛唐时期开始的这种设色浓艳、主题轻松的以宫廷女性为题材的绘画被称为"绮罗人物",张萱就是开派的代表画家之一,画史中称这种人物画"曲眉丰颊,雍容自若",是对画面特点的高度概括。中国古代仕女画的人物面部形象是很难看到明显的个性差异的,冷眼看去,千人一面,而且全部面无表情,然而细细玩味,却会发现看似相像的面容实则个个不同。

除此之外,仕女画更注重"意态",这就是难以量化,不可捉摸了。能画到意态,是画家手段的高超,能欣赏意态,是观者修养的表现。王安石《明妃曲》中这样写道:"明妃初出汉宫时,泪湿春风鬓脚垂。低徊顾影无颜色,尚得君王不自持。归来却怪丹青手,入眼平生几曾有;意态由来画不成,当时枉杀毛延寿。"这说的是一段我们熟知的历史故事:汉元帝后宫美女实在太多,看都看不完,无从下手选择,就让宫廷画师毛延寿为美女们描绘图像,据此分成等级。接下来就是关于王昭君为何没有得到宠幸的千古之谜了,有人说美女们争相贿赂画师,希望将自己画得美一些,唯独王昭君没有随波逐流,因此被画成

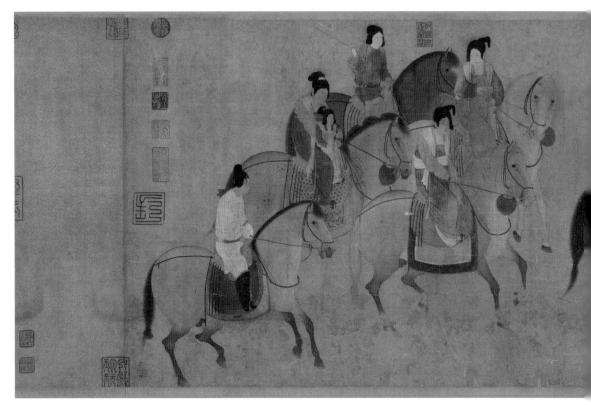

唐　张萱　《虢国夫人游春图》（宋摹本）长卷　绢本设色　52.8厘米×140.8厘米　辽宁省博物馆藏

丑女。王安石在这首诗中提出的看法更客观一些，能被选入后宫的美人，应该在五官身材等各方面不会相差太多，美人之所以美，最终在于意态，而意态是很难画出来的，因此王昭君才被误判为末等，不得宠幸。

不过，也难怪画师毛延寿不懂如何表现美人，汉代的人物画还处在十分古拙的阶段，这时让画家表现"意态"恐怕太勉为其难了。我们没有汉代卷轴画的实物，最古老的只有魏晋时期顾恺之画作的摹本，其中有一幅《女史箴图》可以参考。此图一般认为使用的是复古的笔法，因此透过它可以看到汉代绘画的一点特征，画面上的人物看起来不仅面目奇特，形象也十分简拙，这种作为鉴戒的人物画并不对对象的个体形象负责，其宗旨在于以故事情节突出人物的德行。高古画稚拙的画面之美是高级的，但不是用来悦目的。在这时候要画出一位出色美人的妙处来，恐怕实在是无从入手。

对意态的注重，是中国古代上流社会的审美观，这种审美观一直流传，在诗歌绘画中得到充分的表现。张萱画作所代表的"绮罗人物画"就是以审美

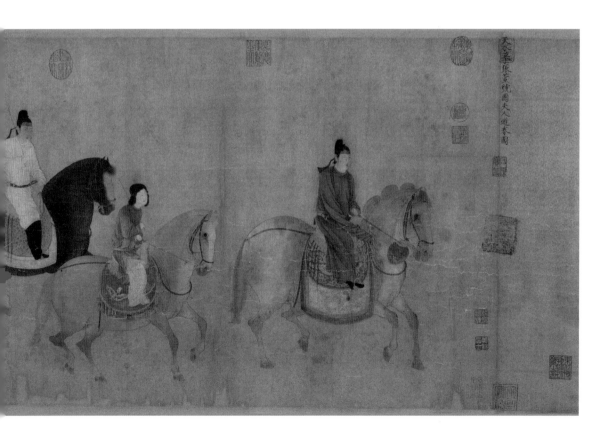

为目的的仕女画高度成熟的表现。此后各个朝代，虽然仕女画的面貌并不相同，但共同的地方还是不侧重描绘身材、五官、个性差异与面部表情，画家除了在画中展示扎实的勾染设色布局等基本功以外，能表达出仕女的意态就是最高标准。如今我们看古代的仕女画，如果没有经过长时间的相关审美的培养，会觉得不美，原因就在这里。仕女画中的美人，美的不是五官的形象，而是看似呆板的面部形象后面传达出来的意态。

仔细看画中的虢国夫人，鲜艳而不失雅致的色彩与精致而隐藏一切情绪的五官，透过画面传达出来的富贵而矜持的意味，是令唐宋时期文人着迷的美。这种美只有在宫廷人物中才能充分体现出来，因为宫中贵妇没有柴米油盐的尘俗气，其职责只是全力彰显自己的迷人之处，这是绝佳的素材，画面上的贵妇可以充分呈现出时人对美人的极致想象。这种美是有距离感的，只可以远观的，是一种相对抽象的美。

同张萱一样为"绮罗人物画"代表画家的还有周昉，传为他所作的《簪花仕女图》如今常在各大美院的中国画专业课堂上作为最基本的临摹范本，这张画展示出来的是画家扎实而成熟的技法，同《虢国夫人游春图》一样，描绘的是盛唐仕女人物画特有的精美雅致，呈现出一种纯粹的欣赏意味。

《簪花仕女图》，纵 45 厘米，横 180 厘米，旧传为周昉所作，后经考证，为周昉一派笔法。

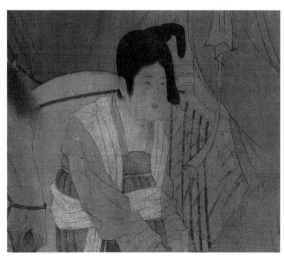

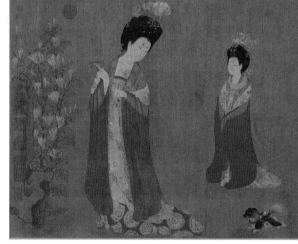

《簪花仕女图》（局部）

这张画描绘的是宫中贵妇的日常,画中女子有的在赏花弄蝶,有的在观鹤,有的在逗弄小狗,画面弥漫着闲适优雅的气氛。假山旁盛开的辛夷花暗示了这是暮春时节。画中人物身披薄纱,肩膀和手臂在薄纱下若隐若现,正是典型的"绮罗纤缕见肌肤"。她们都束着高高的蛾髻,上面装饰着花朵和金钿,画着奇特的"桂叶眉"。画中人物几乎没有大的动态,最婀娜不过的是起首处那位逗弄着猧子的女子,由于衣裙曳地而显得略有姿态。

就是这样一张初看起来似乎平淡无奇的画,细细品味却滋味无穷。画面主体的四位女子,面貌五官差别虽然细微,却各有不同。画家通过描绘微妙的五官与身体动态的差异,传达出每位女子各自的情貌和韵致。同样作为宫中贵人,她们共同具备着雍容高雅的气质,从共性到个性,意态和容貌衣饰,都可堪细细玩味,这正是人物画发展成熟的表现。

不过,唐代宫廷仕女画这种雍容大气、艳丽夺人的面貌随着大唐帝国的崩塌便告式微,宋明以后的仕女画审美就如同转向阴柔的中国文化一样,越来越变得柔弱纤细和病态,不复当初气象了。

除了仕女画,以审美和抒发情感为主要目的的还有高士画,这样的画作其实具有山水、花鸟画类似的功能,都是文人们在繁杂的政务沉浮的宦海中舒缓疲惫心灵的对象,只不过山水、花鸟画需要委婉的暗示和拟人,人物画更加直接而已。

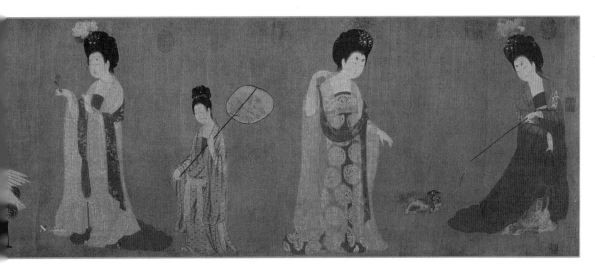

唐 周昉(传) 《簪花仕女图》长卷 绢本设色 45厘米×180厘米 辽宁省博物馆藏

宋画中的"高士"

古代文人们对魏晋名士总有着向往和崇敬，诗文书画中此类的题材尤其多。在后世看来——其实在晋人本身看来也是如此——名士举手投足都是大美，饮酒嗑药也可为世间风范。

在中国传统的文学艺术中，"美"并不是一个最好的描述，与美并行的有很多，如"好""善""妙""神""乐""逸"等。"高"也是其中一个。与"高"连在一起的都是很好的词汇，"清高""高远""高逸"，都表达一种超越世俗，清远旷达的美，这种美，正是魏晋玄学所追求的，将精神从尘俗中解放出来的理想化的人生状态。

"高士"就是在精神上不受当时当世的约束，彻底地挣脱了藩篱的人，实现了心灵上的自由。他可以隐居在深山，也可以"结庐在人境"，而做到"心远地自偏"——这诗句就出自一位终日以诗酒相伴的高士陶渊明之手。史书中列举的很多"高士"被后世赋予太多的政治意味，很少有像陶渊明一样真正将整个心灵从世俗的枷锁中解脱出来，融入一草一木的欣喜中去。他在诗中所写："纵浪大化中，不喜亦不惧。应尽便须尽，无复独多虑。"这是跳出自身周边世界的视角，看到了在无边广大的时间与空间中生而为人的渺小与无奈，因此也不必再做无谓的抗争，就真正地放下了个人的执着。"狗吠深巷中，鸡鸣桑树颠。""相见无杂言，但道桑麻长"。自然的一切都可以安顿内心，因为这心早已将一切看得通透。

然而从魏晋到唐代，很少有人欣赏陶渊明的安定从容。人们更喜欢在某一个时代里叱咤风云的人物，再不然，有些惊世骇俗的做派也好，而这些都是陶渊明不具备的。他安静而平淡，他的诗文默默地流传着，很少受到褒扬。直到宋代，这是一个推崇"冲淡"美学的时代，陶渊明终于遇到了千年后的知音苏轼，后者的无上推崇使得文人们重新发现了陶渊明平淡天然的美好。自此后，陶渊明的自立、安然和从容才成了美学史上一道独立且久不衰颓的风景。

也是在宋代以后，以陶渊明本人或者以他的诗文为题材的绘画忽然多了

起来，其中有一幅特别有趣味。

这幅《柳荫高士图》现藏台北故宫博物院。画面的主要景物由两棵树构成，前面一棵树墨色浓重，从左端以C形环抱过来，另一棵则较淡，隐藏在后面。两棵树的树干上都布满短线画出的纹理，这是柳树的典型特征。画面上半部分以两大组柳叶布局而成，右边一组柳叶枝干叶片层层堆叠，密不透风，且墨色较浓，左面一组则舒朗通透，墨色较淡。柳树和柳叶的浓淡疏密，就将画面景物的空间纵深设定了范围。

在二柳中间的一片空地上，一位士人袒着上身箕踞着，面前置有酒具和诗卷。人物是十分写实的，透过蓬松的胡须可以隐约看到脸颊的皮肤，手臂与上身的肌肉也很结实，人物的姿态与重心的处理十分准确。人物衣物大片平铺白色，只以墨线勾勒出衣裤的结构，与肌肉和面部的渲染塑造形成对比，使得精者愈精，简者愈简。

看士人乜斜带笑的眼神和以手撑地的姿态分明已有几分醉意，正怡然自得中。

画面除了必要的器具之外，别无他物，这正是中国传统艺术追求的"以少胜多"。有如京剧的布景，只寥寥几件物品，点题就好。传统中国画也是这样地追求极简，一个画面中小到一条墨线，大到一个人形、一座山，都要起到不可替代的作用才被允许存在。这种理念体现在人物画中时，画面中人物的姿态与出现的器具除了考虑构图的需要以外，还要传达所画人物身份与性格特质。

由于南宋之前的画面上大多没有题目与作者签名，藏家往往根据画面自拟题目著录下来，因此，看这种人物画有时如同猜谜，画面中人物究竟是谁，要仁者见仁、智者见智了。

这幅画在流传过程中经历了几多藏家，最终定名只是"高士"，难道是由于画中人的身份一直存在争议？

来看画面上的乾隆题诗一首："柳荫高士若为高，放浪形骸意自豪；设问伊人何姓氏，于唐为李晋为陶。"看来乾隆的猜测是画中人物也许是李白，也许是陶渊明。但比乾隆更早些的大鉴藏家孙承泽，则认定这幅画是陶渊明辞官返乡后优游林泉"乐夫天命"的写照。

诗与酒，是历代文人所共好。画中的诗卷与酒具只暗示了人物的文人身份，箕踞的坐态说明了人物的放旷不拘礼法，这一切都没有具体指向哪一个人，但我们可以从人物的衣着上看到他所处的时代应该是魏晋。

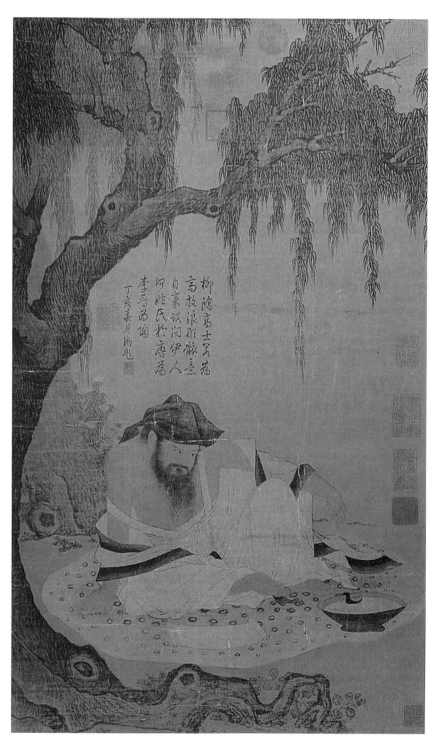

宋　佚名　《柳荫高士图》立轴　绢本设色　65.4 厘米×40.2 厘米　台北故宫博物院藏

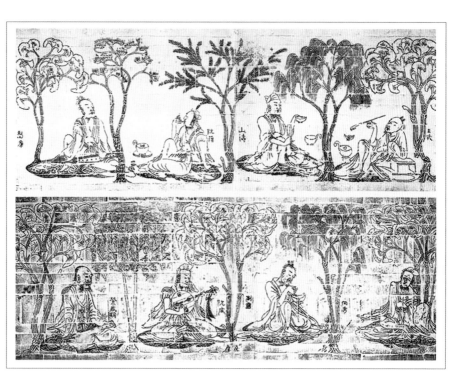

《竹林七贤与荣启期》砖画 南京西善桥出土 南京博物院藏

　　魏晋文人追求自身内在的觉醒与外在风貌的脱俗，服装不讲究浮华的装饰，衣袖极其宽大，行走时如翩翩起舞一般。加之名士们往往服食用一种当时非常流行的使人精神亢奋的药物"五石散"，服用之后全身发热，需要喝温酒、不停走路来"发散"。由于燥热，服散的人往往光着身子，穿宽大外衣，方便袒露胸膛来散热。席地而坐时也往往不必遵守跪坐的礼仪。久而久之，这种穿戴就成了一种时尚，流传开来，不服散的人也如此穿着了。南京西善桥南朝时期墓葬曾出土砖画《竹林七贤与荣启期》，砖画中人物服饰与姿态，与《柳荫高士图》如出一辙。因此，后者画中人必然是魏晋时期的人。

　　既然朝代确定，种种迹象也都指向了画中人应该就是陶渊明，特别是画面布景使用的是柳树。后世将陶渊明在《五柳先生传》中塑造的五柳先生视为他自身的实录，画陶渊明用柳树布景，是自然而然的事了。只是中国画的扣题需要点到为止，并不需要真的画出五棵柳树来，那样就不给观者留余地了。

　　这样看来，最初给画定名的人未必不知道画中人就是陶渊明，只是将名称取为《柳荫高士画》，能使得题目更有意味。

这幅画出自宋人之手，至于究竟是哪位画家，并无定论。画中人的面貌是否陶渊明的真面目，也并不重要。陶渊明早已成为一个审美的符号，他从不处心积虑要名垂青史，他只是真实地有滋味地安心活着。中国文人总是重任在肩，要追求"内圣外王"，要"了却君王天下事，赢得生前身后名"，要"扬名声，显父母，光于前，裕于后"，要"留取丹心照汗青"。中国文人是如此地难得自由，在这样的群体里，陶渊明更显得遗世独立。

当他被人记起时，仍旧是席地坐在柳树下，一卷诗，一瓯酒，一篇"归去来"，在他的世界之外，任你金戈铁马，功名沉浮。

南宋之后，人物画领域仍代有才人，但在一片山水、花鸟画世界里很难称得上有多繁荣了。这种情况下，能把人物画推向另一个高度的画家就堪称巨擘，明代的陈洪绶即是如此。陈洪绶的身份多半要归为文人，他的作品多使用宫廷人物画的勾线填色技法，造型面貌则贴近魏晋及以前的高古人物画，勾线的特点细若游丝，又利落柔韧。他也擅长描绘人物绣像，比如作品《水浒叶子》，根据人物性格使用不同线条，犹如一本线描教科书，精彩至极。

陈洪绶笔下况味

清顺治九年（1652），被后世称为"明三百年无此笔墨"的文人画家陈洪绶本在杭州卖画，忽然匆匆回到了浙江绍兴的寓所，不久骤然离世，案头尚遗有未完成的《西园雅集图》一卷。

陈洪绶的死因于是成了一桩悬案，说法大致可归为两类。一类是病死说，是"喃喃念佛号而卒"；一种是被杀说，是由于平日"才多不自谋"，被曾经得罪过的官员所害。之所以有这些猜测，大约是由于他 55 岁的年龄，虽算不得英年早逝，却也不像人们希望的那样长寿，令人惋惜。加之平日为人耿介，不愿意趋炎附势，因此得罪权贵太多，这样匆匆离世就不得不引人联想。

陈洪绶，字章侯，号老莲，明末人，与同时代画家崔子忠齐名，人称"南陈北崔"，但他在后世的影响要大过崔子忠。时至今日，画家们提起陈洪绶仍旧无限景仰，他在人物和花鸟画上的造诣可以独步明代画坛，《清史稿》中称陈洪绶的成就要在明唐寅、仇英之上，也并不算过誉。

作为画家的陈洪绶，很难说他是不得志的。他在世之时已声名远播，画价奇高，画作远传到日本、朝鲜、蒙古、中亚等地，当时专造他假画的作坊已经有数千家。晚年寓居杭州的时候，权贵盈门，重礼只求一见，可是他性情孤傲，不肯为势力显赫之人作画，因此也不曾富贵起来。曾有一位龌龊官员，骗他说自己船上有古画，请他鉴定。上船之后，船却立刻发动，离岸渐远，官员拿不出古画，只取一张空绢，强行要求陈洪绶作画。陈大怒，坚决不从，摔掉帽子谩骂不绝，脱掉衣服冲到船尾准备跳江。闹到这个地步，官员只好从长计议，好说歹说把他送回家，事后托别人再去索画，最终也没有要到片纸。

如此耿介之士却尤爱酒与妇人，只要二者兼备，他立刻会画兴大发，此时如有普通人来求画就没有求不到的。晚明文人张岱与陈洪绶是莫逆之交，说其为人佻挞，不事生产，死后竟无以为殓，说明了陈晚年生活十分困顿。但这些怪癖和穷困完全都可以看作是名士之风，并无损于他身前身后的大名。

然而，作为文人的陈洪绶又是不得志的。

陈洪绶祖上是官宦人家，到他父亲时已家道中落。传说有道人赠给他的父亲陈于朝一枚莲子，说服下可得佳儿。果然，不久陈洪绶就出生了，小名于是取做莲子，出生前有如此的奇缘，可以想见家族对他一定是寄予厚望的。

中国传统社会中一个人的最佳出路就是读书科举，不如此则不能光耀门楣。陈洪绶虽然在幼年就已经显露出过人的绘画天赋，但这总归不能当作正途来走，他读书努力，也颇有文名，却并不善于考试，只考取了一个秀才就再也上不去了。科场失意，还可以通过其他路径继续追求功名，陈洪绶三次入京，终于在 45 岁那年补为国子监生。此时，他的老师大儒刘宗周正官拜左都御史，看来陈洪绶的功名前途应当不是问题了。不料还不到一年，刘宗周就因直谏而触怒崇祯帝，被革职回家。自此，陈洪绶在仕途上算是再也走不通了。虽然崇祯帝随后将他召为舍人，但也只把他当作画工，使他临历代帝王像，纵观御府书画。此时，他虽然得以画艺精进，声名日隆，但终归不能施展抱负，而且当时的明代朝廷已是江河日下，矛盾重重，不是他能应付得了的。于是当崇祯帝再命他为内廷供奉时，陈洪绶则坚辞不受，从此回到南方。

不久，明朝就亡国了。

清军攻陷浙江以后，陈洪绶为避祸，出家为僧，自号悔迟，后又还俗。经历此番国难之后，曾有多方势力找他，以翰林、御史这样的头衔诱他出仕，都被他坚决推辞，只以诗文书画度过余生。

文人不能施展治国平天下的抱负，又遭遇离乱，国破家亡，陈洪绶又不能说不是失意的。

不得志的文人陈洪绶却成就了独步三百年的画家陈洪绶，这算是造化弄人，也算是失之东隅，收之桑榆吧。他一生留下画作极多，以人物画为主，版画成就最高。但他早年有一些小品寓意深刻，也十分值得玩味。

这是一套册页中的一幅——《妆台铜镜》。画面纯用白描手法——即只用墨线的曲直、轻重和抑扬顿挫来表现画面物体的形状、质感和色感。陈洪绶极擅白描，这幅画虽然是他早年的作品，但画面每一根线条均值得细细品味，其洗练和精到已经达到十分高超的水平了。这幅白描小品所画主体是一面八角菱花镜，镜后的流苏飘卷垂下，镜前倒置一枚莲花形发簪，镜侧有一枚莲蓬形状玉兔纹样的戒指。本是零散的几件物品，通过镜前斜倚的一朵花而穿插在了一起，画面清爽再无他物。

这种描绘案头摆设的题材称为"清供"，明代文人画家经常会借所画"清供"

明　陈洪绶　《妆台铜镜》册页　纸本白描　17.8 厘米 ×17.8 厘米　美国纽约大都会博物馆藏

的物品来抒情言志，因此，我们常常能据此猜测画家的心境。

菱花镜里空白一片，妆台上物品零落，只有一朵折枝花，这是"最是人间留不住，朱颜辞镜花辞树"还是"今年欢笑复明年，秋月春风等闲度"？或许还有更多，是"镜花水月"一片虚幻，还是流光易逝，韶华不再。

从屈原开始，古代文人常以香草美人自比：英雄失路，抱负不得施展，如同美人迟暮，镜前懒于梳妆。美人辞镜是一种隐喻的表达，并非直抒胸臆式地诘问命运，更多是一种对不可抗拒的现实的无奈接受。这种表达方式与陈洪绶的此幅小品颇有暗合之处。

在同一册中，还有其他几幅画，同样充满了隐喻的味道。其中一幅《铜盆映月》似乎与此幅共同组成了"镜花水月"，还有一幅《纨扇蝴蝶》却有暗示时光流转、美人被弃之意。

　　无论究竟为何种隐喻，这种表达方式都是隐忍不发，欲说还休的。相比于癫狂的徐渭，陈洪绶虽也以狂士自居，但总归还是要收敛得多。徐渭发展了水墨淋漓的大写意来直抒胸臆，陈洪绶却多画形制严谨的工笔，虽然陈笔下的工细人物均极其变形，却不曾突破规制太多。

　　这幅《妆台铜镜》是陈洪绶于 22 岁那一年所作，此时他虽然经历了父母相继离世，自己被兄长赶出家门的苦楚，却还没有后来那种科场屡屡失意，恩师被贬，国破家亡的剧烈的苦难。但这种隐喻的绘画方式，奠定了陈洪绶此后的创作基调。经历过更多人生况味的他，把种种失意和不平看成中国文人的宿命，在画面上以委曲婉转的表达方式描绘出来。

　　《升庵簪花图》（故宫博物院藏）一般认为是陈洪绶中年以后的作品，此时他的画风已经十分成熟，也极其善于借绘画题材来表达内心世界。这幅画表现的是明代著名才子杨慎被贬云南以后，为了自保而放浪形骸，傅粉簪花，携妓出游的情境。

　　画面背景是一株斜卧的老树，枝干用点写笔法，用笔苍老遒劲，枯枝上残存的黄叶点明了这已经是深秋时节。前景横亘着一坡怪石，石上生有几株野草，怪石与古树遥相呼应，与中景的高士狂生形象的杨慎，构成了绝佳的意象组合。画面主体人物杨慎，头上缀满了花朵，眼神迷离，脚步踉跄，一副醉酒的模样，两位仕女，一位捧着酒器，一位手持羽扇，随侍在后。画的右上题记为："杨升庵先生放滇南时，双结簪花，数女子持尊，踏歌行道中。偶为小景识之，洪绶。"

　　出游图一般以踏春题材居多，陈洪绶却把这个场景安排在了秋天，这就少了一些欢愉的意味，多了一些苦涩的味道。携妓簪花佯狂，空有一身本领和抱负不得施展，也与陈洪绶此时的心境相合，对陈洪绶来说，这位前辈才子杨慎的境遇，颇可寄托自己相似的苦闷。

　　"甲申之变"之后，刘宗周绝食而死以效忠大明，陈洪绶在一幅自画像上写下了"浪得虚名，山鬼窃笑，国亡不死，不忠不孝"，这是文人陈洪绶与画家陈洪绶的矛盾，最终还是后者胜利了，陈洪绶继续潜藏进绘画里，说他说不清的话。

　　陈洪绶所画大部分人物都是严重变形的，即画论中所说的"面容奇古"，在这一点上《升庵簪花图》并不典型。但是，在发挥人物画抒发情感的功用上，这幅画却有典型的意义。后人评价陈洪绶，说其后的画家学他，能达到他的怪诞之姿，却画不出他的苦涩，他的人生况味真都入了画中。

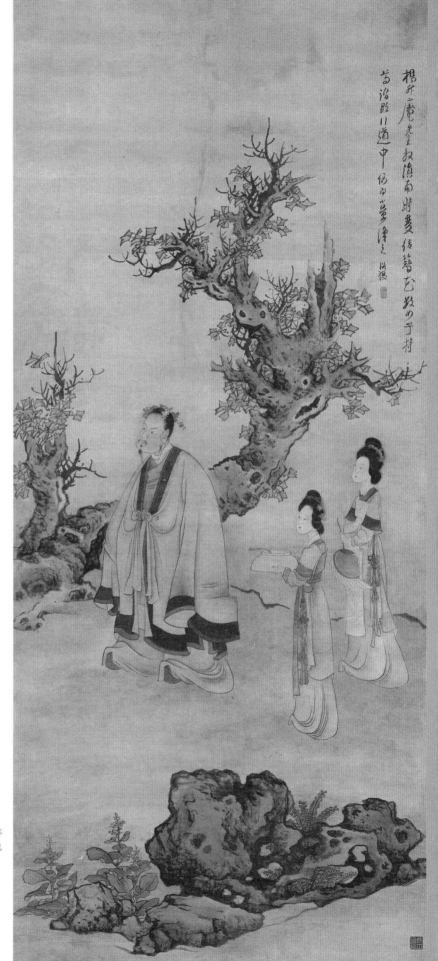

　　我们愿意相信陈洪绶是"趺坐床箦""喃喃念佛号而卒"的，只是不知道当时上天是否想给这位不世出的大师的一生以一个如此温情的总结。

　　不过，仅从历史记录中认识画家是十分不全面的。有西方学者曾提出这样的问题：中国画家的传记更像纪念性的歌功颂德的文章而不是对画家真实一生的客观记录。这体现在记录者选取画家一生事件素材所遵循的原则上：他们尽量将画家塑造成中国文化传统中偏爱的一种高尚形象，最大限度地淡化"绘画能带来物质利益"这一事实。在传统认知里，品格高尚的画家要视金银如粪土，只用绘画来抒发性情，面对权贵要蔑视，以显示自己的特立独行，因为不如此不足以保持艺术的独立性。这种传统认识十分强大，即使在艺术品市场高度成熟的明代，文人在称赞以画维生的职业画家时，只要该画家早年曾致力于读书或者出身读书人家，就都要承认他们是文人画家，说他们是"悦诗书以求道，洒翰墨以怡情"，如果承认他们以绘画谋生，那就像贬低而不是赞扬了。对于既没有科考过又不是出身官宦人家的职业画家，就无法从文人画家的角度去描述，那就要找到画家唾弃名利的事例来，比如作画并不按出资者的意图，而是乘兴而发，等等。

　　中国文人记录者塑造的是一个他们理想中的世界，我们身处这种文化传统中，自然跟随着他们的思维，认为高尚的古代名人高士都是餐风饮露，饿死不食嗟来之食的，很容易就忽视了现实世界的规则和人性的复杂。理解这样一点，我们就能以更客观的态度来对待画家传记和传世作品了。

任伯年与《苏武牧羊》

　　中国人物画作品中，有一些象征性的题材几乎是千年不易的，如同诗词中的用典，固定的典故有固定的含义，最主流的自然是家国天下、忠臣孝子。以典故表明志向，诗人、画家都是如此。比如"苏武牧羊"这个典故，就曾经在宋徽宗时期的宫廷绘画学院考试中出现过，当时的题目是"蝴蝶梦中家万里"，拔得头筹的画的是苏武牧羊假寐，以表万里之外思念故国之意，既巧妙扣题，灵活贴合典故，又符合主流价值观，真是令人拍案叫绝。能在考试中信手拈来，也说明了苏武牧羊这个典故的流传已久，历代画家也都会以自己的理解来诠释这个题目，不过变化的只是画面形式和技巧的安排，其内涵和出发点还是与诗词中的使用相似，即日常劝谏臣子要忠贞不贰，或在国家岌岌可危时抒发自己的拳拳报国之心。

　　苏武在汉武帝时期作为中郎将奉命出使匈奴被扣留，匈奴多次劝降，都没有奏效。恼羞成怒的匈奴单于将苏武关在地窖里，断绝食物，但苏武靠吃雪和毡毛存活下来。匈奴人见苏武数日不死，以为有神灵保护，不敢再对他下手，把他送到北海（今贝加尔湖）放羊，说什么时候公羊生小羊，就放他回汉朝。苏武在牧羊时终日持着汉使的旌节，表示不会屈服。时常没有粮食，要靠野果充饥，支持他精神不倒的是手中所持的节杖和对回到万里之遥的家国的信念，就这样在北海牧羊十九年后，苏武才终于获释回到汉朝。后来汉宣帝为了表彰苏武的气节，命画师将他与其余十位大臣的形象画在未央宫的麒麟阁，世称"麒麟阁十一功臣"，这是古代文人士大夫最高的荣耀了。苏武持节不屈的精神世代流传，他本人也逐渐成了节义的化身。

　　文天祥《题苏武忠节图》中有这样两联："甘心卖国人何处，曾识苏公义胆不。""李陵罪在偷生日，苏武功成未死时。"此图早已不在，但可以想见，当时画家选取这样的题材与南宋当年的局势一定大有关系。明代于谦也有一首《题苏武忠节图》，与文天祥一样，诗画映衬，都是借苏武来鞭策自己要做忠臣名将。联想起文天祥和于谦的功业，都可以无愧苏武于地下了。

以上所说的绘画与诗句，都有明确目的，但绘画也并非总是承载这么多的明喻暗喻。画家有时候其实只是为了画传统题材而选取某个题材来画，还有时只是出资人想要某一题材的作品，画家只是尽可能将所画的题材表达充分而已。以卖画为生的清末海派巨擘任伯年的很多作品都是这样。他画大量的传统题材，如《老子出关》《麻姑献寿》《桃源问津》《羲之爱鹅》《东坡玩砚》等，也画笔法极为洒脱的花鸟画和山水画，在他短短 56 年的生涯中画出了数以千计的作品，大部分流传至今。

任伯年出生在萧山，是个天才画家，同他最景仰的前辈陈洪绶一样，他的绘画天分颇有些"生而知之"的意味，十几岁时随便画一个人就能惟妙惟肖。不过，同陈洪绶不一样的是，任伯年出生在一个小商贾人家，父亲任鹤声擅画肖像，也曾教导儿子画画，并不对他的读书成就寄予特别的期望，他也就不曾有陈洪绶在"究竟是读书做官还是安心画画"这种人生选择上的纠结。任伯年出生时已经是 1840 年—— 一个乱世的开端。在他 21 岁时又逢太平军占领家乡，父亲死在了逃难的路上，他本人则被裹挟到军中，直到三年后太平军兵败才得以脱身。此后，任伯年移居宁波，开启了他的卖画生涯。

任伯年靠着精湛的技艺和雅俗共赏的面貌，很快就声名鹊起。30 岁时，他来到上海，与很多著名的文人画家往来，很快在上海画坛博得了一席之地，而后长居上海，偶尔往来苏州。

徐珂的《清稗类钞》中记载任伯年一则故事，说他画名之盛，求画者摩肩接踵，往往加倍送来画资，也不能令他铺纸作画，家里画材堆积如山，他看都懒得看一眼。平日里他又喜吸食鸦片，头发长到一寸多长也懒得修理。

一天，画家戴用柏、杨伯润路过任伯年家，看到有个小徒工正趴在门边哭得伤心。问起缘由，小徒工说："我家店主让我送画资给任先生家，请他作画，已经好几个月了，也没有画给我。店主说是我贪没了画资银钱，所以才不给画。今天又让我来取，说如果还取不到，一定打我。今天我来，任先生还是没有给我画，所以只能在这里哭。"

戴用柏听了顿时大怒，说："名士就是这样的吗？拿了人家的钱，竟然不给人画？"语罢拉了杨伯润就闯了进去，看见任伯年正在烟榻上吞云吐雾，戴用柏一时怒不可遏，拍着桌子喝骂他起来。任伯年大惊，忙问缘由。戴用柏说："你得了人家的钱，不给人画画，让小子在你门上哭，是什么道理？今天你不赶紧起来画，我非打你不可！"任伯年看这阵势多半躲不过了，只

好起身作画。戴用柏和杨伯润一人为他调色，一人为他铺纸。任伯年提笔作画，只顷刻间就画了两幅扇面。戴用柏拿着扇面给了门口的小徒工，看着他高兴得连连致谢着走了。

故事也许有些夸张，但大约并不是假的。任伯年自己并不管钱财家事，求画的人来了，家里人接下，求的人多，积攒的必定不少。但画画不是单调重复的体力劳动，提笔也总要有感触和激情。像任伯年一样的大师，不可能允许自己满足于已有的成就，因此每一张画作必定耗费心力，怎么可能像职员一样按时工作呢？任伯年吸食鸦片，最初是为了肺病的止痛，但后来之所以迷恋于此，与后世很多艺术家迷恋迷幻剂或许有相同的原因。正如近代画家周湘所说："任伯年作画在于夜深人静，万籁俱寂，饱餐阿芙蓉膏之后……"鸦片一类的毒品使人更容易进入灵感迸发的状态，许多古代诗人必要酒后才能写出好诗是同一个道理。

来看一张任伯年的画吧，画家的成就要用作品来诠释才更直观。我们来看一看本文开头提到的传统题材《苏武牧羊》在他笔下是怎样表达的。

这幅《苏武牧羊》全无背景，画面只由手持旄节的苏武和三头羊组成，右上一行题款压住大片空白。全画以线描和墨为主，只略略施了一点颜色。

这幅画笔法极为简略又十分富有变化，是可以作为临摹范本使用的。画面最大部分的重色是那头隐在后面的黑羊，只用铺开的几笔就画得形神兼备，前面两头白羊以勾线为主，只用淡墨略染。

苏武人像只有脸和头巾用色，衣服基本以勾线为主。仔细看墨线，往往是起笔顿一下，有个明显的头，收笔时整根线越来越细，这是"钉头鼠尾描"——中国画的一种白描手法。任伯年特别擅于使用这种描法画人物繁复的衣褶，每根线的中间还要再顿笔转折，形成了使人一眼就能分辨出的特殊的任伯年风格。

如果对中国画和书法的笔法有一定的了解，就可以看出这幅画的用笔速度极快，几乎是笔笔相续一气呵成，十分痛快洒脱，这也印证了前面所讲的故事——顷刻间完成两幅扇面——用笔速度快也是任伯年绘画的特点之一（这或许与他要卖画赚钱来养家不无关系，但这并不妨碍他的艺术成就）。

看任伯年的画，扑面而来的总是古雅清新的气质，但如果看他的线描，却有一种疾风暴雨的感觉。循着某一个线条的起始处看他的用笔，总好像在快要收不住的时候猛的收手，再续出下一笔。如果在当场看他作画，一定能与看

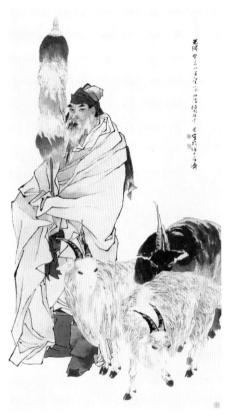

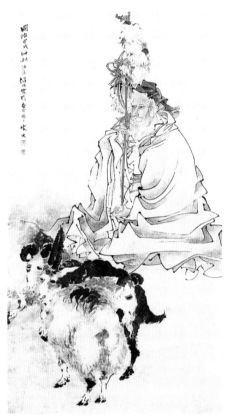

清　任颐　《苏武牧羊》立轴　纸本设色
148.5 厘米 ×83.3 厘米

清　任颐《苏武牧羊图》立轴　纸本设色
180 厘米 ×98.3 厘米　清华大学美术学院藏

一场精彩的太极拳表演有相似的感受。

任伯年在线描上的造诣并不亚于陈洪绶，但他的绘画并不像陈洪绶一样少有争议。在极为看重画家文人身份的时代，很有一些人认为任伯年的作品缺乏文人气息，这当然是由于任伯年身上没有文人所看重的成分。比如他既不是出身读书人家，早年又没有致力于科举，更并不像很多文人画家一样在诗词上有深厚的造诣，而且一生主要是为市场作画……以上种种使得一些评论家认为他的画并不高级。这种看法显然是十分偏颇，我们能从任伯年的画面上看到的艺术成就并不亚于任何文人画家，虽然他的画确实主要为市场服务，却没有丝毫俗匠造作之气。而且，任伯年更重要的成就在于以深厚的传统功力与审美意识，在绘画上适当地融入了西方的造型方式。他画的许多当时的人物肖像，还有包括这幅《苏武牧羊》在内的一些传统题材人物，面部的结构造型借鉴西画

的塑造感，身体部分使用传统的笔墨，二者融合竟然天衣无缝，使得人物形神兼备，呼之欲出。他的大多数人物画作品都在传统与现代之间探索着可能性，又做得游刃有余，毫不生硬。他在所处的时代起到了承上启下的作用，是毫无疑问的一代大师。

这幅《苏武牧羊》作于光绪癸未年即 1883 年，如今传世的任伯年《苏武牧羊图》有很多张，其中作于同治甲戌年（1874）的一张也十分精彩，线描和人物面容还隐约可见陈洪绶的影响。

这张画的是老年苏武，席地而坐，已经须发皆白，手持节杖上的旄羽也已褪去了颜色。近景三只羊紧靠在一起取暖，表情哀戚，似乎正在寒风中瑟瑟发抖。画中的力量来自苏武与节杖，苏武本身像一座山一样稳定，山峰就在节杖的顶端，这种三角形的处理使得一种沉稳而向上的坚决的力量统领着整张画的精神面貌。更加吸引人的是苏武的目光，这目光如此隐忍坚定，不管苏武的真实面貌如何，看到这目光的瞬间，观者就能信服，这就是苏武。

任伯年画《苏武牧羊》也好，画其他任何题材也好，我们都不必穷究它背后的意义，隐喻可以有也可以没有，作为一个真诚的画家，在作画的过程中体会到苏武，似乎化身为苏武，这就足够了。这就是艺术的本来面貌，画只作为一张画而纯粹地存在，它只承载画家典型的艺术风格。

任伯年在上海生活 26 年，成了海派的重要代表人物之一，与任薰、任熊并称为"海上三任"，可惜天不假年，他 56 岁就因肺病恶化而辞世。由于平日不善经营，又嗜鸦片，毕生卖画无数却并没有积攒下钱财，任伯年去世时竟然家境困顿，连一口棺木都仰赖朋友出资。不过，面对非常的人物要用非常的视角，任伯年本人也一定不在乎他身后物质上的哀荣吧。此后，一代代的画家无数次地学习他的作品，沿着他的道路继续披荆斩棘，令中国画的传承生生不息，这已经比任何体面的葬礼更加能相衬他非凡的成就了。

时至今日，任伯年的作品仍是各大拍卖会上众人追捧的焦点，在各大博物馆里，也都藏有任伯年的精品画作。画家在作品里不死，犹如他塑造的人物在画面里永生，这是任伯年与苏武气息相通的地方。不妨天马行空地想象一下，任伯年与苏武，二人的精神若在浩渺的宇宙中相逢，也该彼此引为知己，把酒言欢吧。

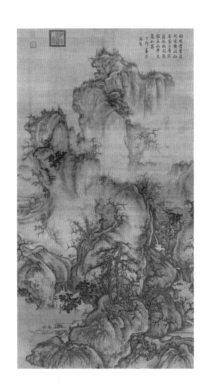

第四章

山水画的世界

在中国画三大科目里，山水画是成熟较早且长盛不衰的一科，也是文人士大夫最偏爱的科目。早在魏晋时期，就已经有了独立的关于山水画的文章，南北朝时，山水画的理论达到了一定的高度，并且奠定了此后的审美基调。此时山水画已经独立成科，遗憾的是没有传世作品。

最早发展起来的山水画被称为青绿山水，画面多用石青、石绿等鲜艳的矿物质颜色来布置。传世最早的青绿山水画是隋代展子虔的《游春图》，此后唐宋两代，青绿山水代有才人和传世佳作。元代以后工整细致的青绿山水逐渐衰落，这个过程伴随着水墨山水的兴起。据记载，水墨山水最初由盛唐吴道子草创，约活动在同一时期的号称"小李将军"的李昭道和诗人王维也在这个领域贡献过力量。五代时期，水墨山水发展成熟，形成勾、皴、擦、点、染的丰富技法体系，后来多次变革，基本都是面貌上的变化，并没有离开这个技法系统。

这面貌上的变化，还是离不开文人的介入。文人在水墨山水上大做文章，逐渐把山水画的技法和面貌从写实拉向写意，从取相于自然界真正的山水变成案头笔下重组山水形象。明代著名文人董其昌起到了关键作用，他仿禅宗的南北二宗创立山水画南北宗论，把中唐以后的山水画分成两派，其中南派是水墨皴擦一脉，以王维为鼻祖；北派是青绿着色一脉，以"大李将军"李思训为开端。董其昌褒扬南派贬抑着色的北派，形成相当大的影响，其后的文人画家更倾向于脱离真山水，沉醉于案头笔墨游戏，以至于晚明以后，不仅青绿着色山水祖庭秋晚，连在真实山水间写生取材都变得不再十分必要了。这种情况在19、20世纪以来随着西学东渐慢慢有了改变，不过这已经是涉及传统与现代的另一个更加复杂的话题了。

就画种整体的审美倾向而言，人物画由于更具有社会性而接近于儒家，山水画则由于其审美的独特性而更接近道家。同人物画论的"明劝诫，著升沉"相对应的是山水画论的"澄怀味象""畅神"，一个入世，一个出世，是中国人内心纠缠几千年的矛盾。

虽然都具有抒发情感的作用，山水画与花鸟画相比还是十分的不同。人们可以寄情于花鸟，化身于花鸟，但这种拟人化的寄托是不完整的，还需要给这一花一鸟找到一个理想的居所，山水画就是这样一个所在。

　　从六朝时期开始，山水画重点就在于造境，而不在于再现自然界某处的真实景象。造境是"以一管之笔拟太虚之体"，所造之境可以"卧游"，可以"泉石啸傲"。中唐以后，文人们越来越愿意通过造山水之境来寄托自己无法实现的隐居理想。因此，中唐以后的山水画可以说是中国文人的桃花源，是千百年来文人们精神的栖息地。

　　从宫廷为主导到文人为领袖，山水画也经历了和花鸟画类似的过程。服务于宫廷的山水画自然要表现皇帝统治下的大好河山，最早发展起来的金碧辉煌的青绿山水显然更符合皇家品位与气派。

"秦岭云横"还是"行旅关山"

唐元和十四年（819）春，时任刑部侍郎的韩愈因谏迎佛骨触怒宪宗而被贬潮州。

仓促离家赶往瘴疠之乡的韩愈，此时前程未卜，虽然时令上已是早春二月，但寒意未尽，触目皆是苍凉。由于启程匆忙，没有时间顾及家眷，直到过蓝关时妻子儿女尚不知行至何处，只有侄孙韩湘赶来与他会合。韩愈写下了《左迁至蓝关示侄孙湘》一诗，其中有"云横秦岭家何在，雪拥蓝关马不前"一联。写到云横秦岭，遮蔽天日，不见长安；雪拥蓝关，前路艰险，生死难料。阔大的景象，悲凉的心境，化作动人的诗句流传。后世诗词中遂以"秦岭云横"为一个重要的意象来象征前程坎坷。

秦岭，是唐代官员进京述职、就任与被贬的必经之地，因此也成为诗词中经常出现的描绘对象。唐人擅诗，写秦岭的诗也数不胜数，能让自己的名字与秦岭紧密相连的人并不很多。

能让秦岭记住的人除了那些伟大的诗人们，必定还有一个更特别的人。就在韩愈过秦岭的 63 年前，这个人同样被迫弃国离家过秦岭远行八千里路，只是目的地是在川蜀，而非百越文身之地。

这就是唐玄宗。

"安史之乱"爆发半年多，玄宗抵抗不力，以至安禄山军队攻陷长安，此时国已破；玄宗带杨贵妃一行人西逃入蜀，刚刚行到马嵬坡就遭遇兵变，杨贵妃被迫自缢，此刻家也亡。国破家亡的玄宗过秦岭时的心境，该比韩愈更要悲哀与无望吧。玄宗此行没有留下如"云横秦岭"般的名篇，但白居易据此写了《长恨歌》，世代传唱。《长恨歌》东传日本，在日本还流传着一些根据诗歌内容而创作的图画《长恨歌图》。

在中国的情形却不同，历代文人并不推崇《长恨歌》，嫌它用词浅露，且全篇没有规谏，不登大雅之堂，当然更不会据此作画。但玄宗此行，却还有绘画作品流传到今天，那就是李昭道的《明皇幸蜀图》。

　　现存《明皇幸蜀图》虽然是宋代摹本，但从面貌上看应该是极其忠于原作的。画面呈现的是典型的唐人笔法，山石树云水皆是勾勒渲染。山的形状和肌理被归纳和提炼成线条，只以颜色的深浅来画出山石的阴阳向背；树的每一片叶子，每一根枝干也都以线条先勾勒出来，再填以颜色。这种画法要求物象的组织要十分严谨，大到山峰形状的归纳，小到几片树叶的穿插组织，没有一处可以简略带过，这使得山和树的形象和边界十分明确和干净，物象的形状给人以工整细致的感觉。这样单纯的勾勒染色的画法更追求画面色彩的鲜艳，但主色调却十分单纯，大片的主要颜色为石青与石绿。这种色调的山水画称为青绿山水。

　　后来发展出的山水画则更加重视表示山石肌理的皴法和点法，更加接近真实的山石样貌。中景与远景的山石次第减少笔墨塑造，越来越简括，给人以空间渐渐远去的感觉。

　　《明皇幸蜀图》给人的第一眼印象只是险峻的数座高峰直插云间，细细看来，可以发现画面的主要景物分为左、中、右三段，上半部分缭绕的白云是维系这三部分山势的纽带，画面下端的两座桥则连通着被山势阻隔的溪流与山谷。

　　这山谷间有三组人物。

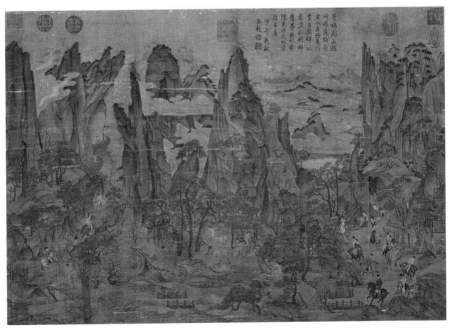

唐　李昭道《明皇幸蜀图》（宋摹本）横披　绢本大青绿设色　55.9 厘米×81 厘米　台北故宫博物院藏

按古人看画由右至左的顺序，溪谷间重要的人物是右下角的人马队伍。队伍最前面的人身着红袍，马鬃装饰为三花形式，显然是主角唐玄宗。此刻他的马正要过桥，狭窄的桥面与湍急的流水使这匹马有些害怕，踌躇不前。玄宗身后，紧随着的携带弓箭的侍卫，正密切注意着前面的动向。侍卫身后是正在策马快奔两个白面无须的太监，载着物品的骆驼紧紧相随，骆驼身后，一队头戴帷帽的宫妆女子，从峡谷间穿行而来。沿着峡谷向上看，还可见画面右侧最上端的峭壁间在云朵的映衬下两个骑马的极小人影正沿着被峰峦遮断的小路向下赶来，暗示着白云和山峰的后面还应该有更多的属于这个队伍的人。

画面的中段有一组人物，显然是普通的商贾，此时正在解鞍放马，就地休憩，几匹马或卧倒休息或就地打滚，在享受着难得的片刻轻松。

另一座小桥连接着画面的中段和左段，左段同样有一组人物，正在沿着峭壁一侧狭窄的栈道蜿蜒而上，在山峰的更高更远处，一队人正相向而来，他们将在这栈道上狭路相逢，交错之际一定险象环生。

这时再重新关注起玄宗人马的命运，前路不可谓不险，蜀道不可谓不难。

然而，纵观整幅画面，虽然着意刻画了直插入云的山峰、绝壁行路的艰险，但少了一丝前程险恶的压抑之感，颜色如此艳丽，花树交织，洋溢着一种春日的欢快与欣欣然，仿佛这群人是在出游而已。难怪这幅画一度被题为《关山行旅图》。画面上端有乾隆皇帝题诗："青绿关山迥，崎岖道路长。客人各结束，行李自周详。总为名和利，那辞劳与忙。年陈失姓氏，北宋近乎唐。"绝口未提秦岭蜀道与玄宗。

这其中自有一桩故事。

宋徽宗朝宰相蔡京的儿子蔡绦曾有一段记载——某日徽宗赐给蔡京一幅画，正是李昭道的《明皇幸蜀图》横轴，此时蔡绦在场，心中暗想，御府名画几十几百，今天却忽然拿出这一张画亡国之君的来，恐怕是不祥之兆。果然没多久，徽宗就被金人俘虏，巡幸北方去了。

自此以后，这张画就背上了不祥的名声，历朝历代都以"春山行旅"或"关山行旅"来称呼，到了酷爱在藏品上题诗的乾隆皇帝这里，自然也不能放过这幅画。以乾隆皇帝的鉴藏功力，画的内容应该是心知肚明，只是延续历代的避讳，题诗就以关山行旅来做文章了。

但是，这里出现了一个问题，既然在宋徽宗朝前此画是不被避讳的，为什么画面又如此地艳丽欢快？这就需要画家李昭道"出场"来说明了。

　　李昭道是李思训之子，为唐代宗室。父子二人在山水画上均有大成，由于李思训官至右武卫大将军，时人便将这父子称为"大李将军"与"小李将军"。至于为什么说他们在山水画上有大成就，还得了解一点山水画的发展过程。

　　中国画按题材一般总括为三个品类，人物、山水和花鸟。流传下来的最早的中国画都是人物画，山水画是在隋唐之际才逐渐独立成科的。画史记载，魏晋时期的山水画，只是作为人物画的背景出现，水不能泛舟，山往往画得比人还要小，群山也没有主次之分，分布得像梳子齿一样死板，树木则像举起手臂叉开五指一样，没有精心地布置。一直到隋与唐代初期，经过几代画家的努力，山水画才有了进一步的发展。色彩绚烂、形体严整的青绿山水首先成形，之后才有以皴法和点法为主要特征的水墨山水。

　　真正把青绿山水发展到法度完备，技术上登峰造极的就是这大、小"李将军"。"大李将军"李思训生活在初唐与盛唐时期，本身又是宗室，他将青绿山水表现得金碧辉煌，颇能代表盛唐的华美气象。"小李将军"李昭道继承其父李思训的画法，也以画面的明艳富丽著称。"安史之乱"时，李昭道曾随玄宗入蜀，一路目识心记，体会到了蜀道的艰险。因此，在《明皇幸蜀图》中，我们能看到凌空的绝壁，盘旋的栈道，溪谷间的行旅。但画家的生活轨迹很大程度上限定了他作品的面貌。李昭道一生富贵荣华，他的画笔也最宜表现这种富贵荣华之气，因此我们在画面上虽然看到了道路的艰难，却看不到前程的黯淡，没有一丝颓废和灰败。就这样，本应是"云横秦岭"的悲壮的旅程，变成了"春山行旅"一般的欣欣然景象。

　　不过，也可能有这样的因素考虑在内：虽然在徽宗以前，此画没有后世流传中连画题也要改掉的那样大的避讳，但至少也要做到为尊者讳，不能把幸蜀的行旅画得太仓皇狼狈，就像史书中一定要把玄宗这次西逃写成巡幸，把徽宗被掳北上称为北狩，总要给皇帝留一些颜面吧。

　　因此，我们在这幅画中明明看到了秦岭云横，看到了"连峰去天不盈尺"，看到了踟蹰不前的马，看到了"畏途巉岩不可攀"，却总还是要赞一声这山水"好一派盛唐气象"！

　　在传世山水画中，如《明皇幸蜀图》和北宋的《千里江山图》这种宫廷青绿山水画，虽然属于审美性质，但功能性上其实更贴近于承担教化作用的人物画，这是因为它们的服务对象是皇家统治者，而不是更多的普通观者。另有一种取材于传说故事的青绿山水画，由于题材的大众化而更具一种别样的趣味。

巫山与文人的孤独

巫山是古诗词中出现最多的名山之一，历史上巫山的地理位置并不确定。现在所指的巫山，在重庆、湖北、湖南交界，奇峰秀丽，云雨变幻，来去无踪，高峰峡谷间常年蒸腾着湿气，沿着山坡缓缓上升，逐渐形成浓云滚滚，或化作阵阵细雨，或散成茫茫白雾，峰峦时隐时现，如同仙境一般。

正因为巫山云雾之诡谲莫测，自古以来人们就相信其中住着神女，神女的传说又经过历代的渲染，使得巫山更加神秘而又令人向往。

传说中的神女名为瑶姬，是天帝之女，未嫁而死，葬在巫山之阳，即为巫山之神。这传说被楚人宋玉借用，写在《高唐赋》与《神女赋》中，大意是这样的：一日楚怀王游巫山，白日间小憩，忽然见到一女子款款而来，自称巫山之女，听闻楚王在此，愿自荐枕席，于是人神欢好。离别之时，女子告辞道："妾在巫山之阳，高丘之阻，旦为朝云，暮为行雨。朝朝暮暮，阳台之下。"怀王因此为神女立庙，号朝云。楚襄王听了这个故事，无限神往，于是也在巫山小住，果然夜梦神女降临，神女容止绝世，不可描述，襄王心思大动，但神女却并未垂青于他，忽然就离开了，襄王垂泪祷告，直到天明。

自从宋玉用生花妙笔描绘了神女的情状之后，历代文人都成了神女的拥趸，写下有关巫山神女的诗词无数。不知多少文人因此前往巫山，探寻楚王艳遇神女的高唐阳台遗迹，更梦想得到神女的青睐，即使仅仅得以一睹真容，便是不虚此生。但是"勿言可再得，特美君王意"，神女不再出现，却与巫山融为了一体，使得巫山的面目亦真亦幻，如同仙山一般。

文人对神女与仙山的仰慕和向往，除了以诗词歌赋和小说的形式记录下来，当然还经常被描绘成图画，如《仙山楼阁图》与《仙女乘鸾图》，就是绘画中流行的母题，各个朝代的画家都曾画过，其中南宋画家的一幅《仙山楼阁图》颇能使人产生无限的遐思。

这张画旧题南宋赵伯驹所作，但争议很多，仅可以作为体现南宋宫廷画院画风的作品来欣赏。

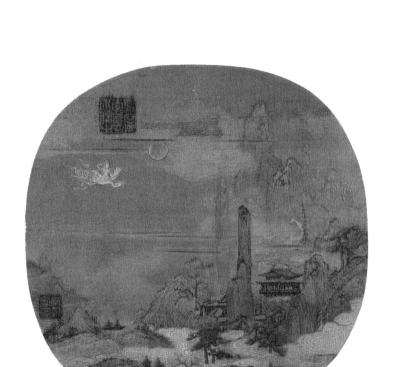

南宋　赵伯驹《仙山楼阁图》团扇　绢本大青绿设色　26 厘米 × 27 厘米　辽宁省博物馆藏

　　画面采用的是南宋院体画常用的边角构图。试着在画面上做一个斜向右方的对角线，会看到所绘山峰、树与云绝大部分都集中在画面右半部，左面留下的是大片的空白，这种构图形式与本书提到的《柳燕图》极为相似，是南宋宫廷画院中流行的布局。

　　画面中，一位神女在月夜乘白鸾飞来，衣袂飘举，光辉夺目，连空中的一轮明月都显得暗淡了，退隐在淡淡的云气之间。云气引导我们的视线，可以看到它绵延掩映着极高极陡峭的几座山峰，向下蔓延，绕过群峰之间环抱着的一座辉煌的楼阁，又从楼阁的右侧溢出画面，在画外环绕过来。此时云气陡然变得清晰，仿佛镜头拉近了一样，连前景中树的姿态与山石的肌理也变得十分醒目。这时试着以相反的路线回看过去，体会前景中十分明确清楚的云气向后景延伸而逐渐变得悠远浅淡的过程，就能体会到空间的深远。

　　画面的前景看起来比较真实，像是某处高冈的一角，而云海后面，中景与远景的山峰与楼阁，都仿佛是浮在云朵之上，真与幻如此结合，天衣无缝。

浓艳厚重的石青石绿与朱砂颜色正适合表现这辉煌的仙境，但这些浓重的色彩并不能夺去乘鸾神女的光彩。这是大片暗淡背景的作用，它衬托着以白色为主兼布五彩的神女和白鸾，使得她的醒目超过了仙山楼阁。当我们一眼望去的时候，神女最先跳入我们的视线。这样巧妙的描绘，一切都恰到好处。

这是一张青绿山水，画面的主色是石青和石绿。与唐代只勾勒渲染的青绿山水比起来，可以看到山石多了很多短线条，也就是"皴法"——这是五代时期水墨山水一派独创出的技法，即通过不同形象的短线条画出山石表面风化剥蚀的肌理，它可以使山石表现得更加具有体积感，也更加真实。勾皴结合画出山石的具体形象，再加以重色渲染，是宋代人对青绿山水技法的发展。不仅如此，画面以树、石、云气的渐渐淡去来营造出空间感的画法，也是宋人借鉴水墨山水的表现手法在青绿山水中的再创造。因此，这张青绿山水画比起唐代的作品来，山石与树的形象都要更加写实。

我们可以把它看作巫山。

在古代诗词中出现的巫山，除了特定的描写外，大多只是泛指。"除却巫山不是云""云雨巫山枉断肠""楚云只在巫山住"都是以巫山来隐喻爱情，这里的巫山亦真亦幻，是神女居住的仙境，是留下传奇爱情故事的地方，它最适宜存在于诗词与绘画的境界中。在这里，巫山与神女不可分割，这也是这张《仙山楼阁图》最为特别的地方，同样的母题，有的只描绘仙山和楼阁，有的画有仙人居住，而此幅画神女乘鸾而来，不得不让人联想起楚王与巫山神女的传说。

十分喜欢题诗的乾隆皇帝也曾为此画题诗："汉武求仙意恳哉，琼楼珠户夜明开。双成骑得青鸾降，应报西池王母来。"认为画的应该是汉武帝与西王母的故事，但翻阅古籍可得知，汉武帝与西王母相会是在汉宫，并不在山中，王母来时乘紫云车，有玉女随侍，青鸟探路，雷声隐隐，天空无云。画中女仙显然不是王母，并不需要排场，独乘白鸾，自由自在。汉武帝会王母只为求得长生不死之药，若以乾隆此诗解画则画面意境全无，令人兴味索然。

当然，乾隆作为皇帝有他自己的视角，他在意的自然是皇家气象，而不是文人的趣味。

这一张并不是名家名作，却有一种特别的美好，试想一下，当人们为尘世所困惑时，谁不梦想着居住在这样一座仙山间的楼阁里，除了绝美的景色，还有即将来到的梦幻般的爱情。

　　的确，只有在梦幻中才能有这样的爱情，中国文人总是津津乐道于人神之恋。周穆王与西王母的欢好，曹植与洛水女神的情愫，赵文韶与清溪小姑的一夜邂逅都令后世文人九限神往，到了元明以后，义人想象中的美人更从神仙降格到了狐鬼花妖。总之，只要超越了现实，就令人心向往之。

　　然而，这并不是中国文人特别的浪漫，瑰丽的想象来源于现实生活的强烈反弹。在古人的世界中，礼教的规则无处不在，歌颂现实中的美好爱情难登大雅之堂。文人不得不将心思潜藏在巫山神女这样的想象中，把不宜诉说的对爱情的向往和歌颂以隐喻的形式尽情描述出来。

　　纵使只是想象，也聊胜于无，两千年来，巫山神女温暖了无数中国文人孤独的心灵。

　　打开画面，数峰静默，云破月来，神女将至，一切在须臾与永恒之间。

　　如果单纯从面貌上来看，青绿山水显然更具备装饰性，更贴近大众的审美。悦目的美当然不被独辟蹊径的文人群体推崇，青绿山水在元以后衰落是必然的。但衰落不等于失传，只是不再占据主要位置。后起之秀水墨淡着色山水从中唐开始，到了五代时期已经趋于完善，北方的荆浩、关全，南方的董源、巨然，以不同的皴法表现出南北不同的山水画面貌。五代宋初的李成，山水画独具特点，影响了北宋如范宽、郭熙等很多山水画大家。其中郭熙把六朝时期的山水画理论更加推进了一步，关于山水画如何造境的论述更加立体和完善了。

郭熙与《早春图》

　　玉堂昼掩春日闲，中有郭熙画春山；鸣鸠乳燕初睡起，白波青嶂非人间。
（《东坡集》卷十六郭熙画《秋山平远》）

　　南宋鉴藏大家邓椿在自己的著作《画继》里记载了一则关于家中所藏书画来历的故事。邓家世代为官，邓椿的祖父在枢密院任职时，皇帝赏赐了龙津桥侧的一块地方修建宅邸，这宅子一直到邓椿的父亲做官时还没有最后完成。因为要装裱一些院画家所作的花竹翎毛以及家庆图之类装饰宅中墙壁，延请了裱画工匠在家。一天邓椿父亲去视察，看到裱画工匠正用一些旧的绢本山水画当抹布擦拭几案，信手拿来观看，居然是大画家郭熙的作品。邓父忙问工匠画儿是从哪儿得来，工匠不知，又向宫中使者打听，回复说："这些都是宫中清退的旧画，出自内藏库退材所。当年神宗皇帝喜爱郭熙的画，宫殿四壁屏风尽用郭熙，当今皇帝即位后全给换成了古画，郭画就进了退材库，哪只你看到的这些，还有好多呢。"邓椿父亲于是求使者向皇帝禀告，说想要那些被清退的郭熙画作，第二天就有旨意下来，将郭画用车拉来尽数赐给了邓家。

　　这里说到的郭熙，是活跃于北宋神宗年间的山水画大家。他出身于民间，自少年时即开始修习道家之法，吐故纳新，悠游于山林。或许这启发了他对林泉特别的感受，以至于在没有家学渊源的情况下，但凭天赋，远师五代画家李成，在山水画上取得了一定的造诣。宋仁宗年间，郭熙已经名动公卿，其后神宗将他召进翰林图画院，授以艺学职位，再又升至最高职位"待诏直长"。神宗命郭熙将宫中所藏汉唐以来所有名画编定品目，使得他得以遍览内府所藏，画艺独步一时。正如开头故事中所说，神宗尤其器重郭熙，宫中墙壁屏风，专用郭熙的画来装饰，所谓"绕殿峰峦合匝青，画中多见郭熙名"。当时的文人士大夫也十分钟爱郭熙的画，留下了很多咏画诗。郭熙一生作品本来是十分多的，可惜后来，宫中清退郭画，损毁不少，郭熙的儿子郭思为官以后，又重金收购郭熙的画藏在家中，在后世的流传中大部分都不知所踪了。

如今能看到的郭熙真迹很少，其中最有代表性的是《早春图》。

画面主体是一座高耸的奇峰，居于正中的位置，统领着全局。从山脚一直到峰峦顶端，山势盘旋扭转，变化万千，似乎有一种生长的力量从山脚发出一直向上延伸，形成的"气脉"在画面上似有若无的流动，营造着春到人间，万物复苏的境界。

说到造境，还要提起中国山水画的作用。中国文人最爱山水画，以此来满足自己坐在家中就能神游丘壑林泉的愿望，也可以安放自己对隐逸生活的向往。因此画中山水必得十分清幽高迈，但自然中的山川动辄数百里，极佳处却很少。这就需要画家在游历山水之后，重新加工创造，再在画面上造出理想之境。"一山而兼数十百山之意态"，郭熙这句话所说就是造境之法。这幅画中表现的理想之境，确是人间景物没有可以对应的地方。

绝佳的作品耐看处除了整体的营造，还有细节的描述。仔细地品读这张画，从中自能看出无穷无尽的妙处来。

在自下蜿蜒而上的主体大山两侧，分别有两处溪谷，随右侧溪谷沿飞瀑向上，有一处庄严的宫殿楼阁，重重叠叠似乎并非人间所有。左侧溪谷向上有一处平坦的山间凹地，中有小溪流淌着，源头一直消失在无穷的远处。山间笼罩着缥缈的云气，自山腰向上，使画面亦真亦幻。

再仔细看去，又有更多的发现。先不论山间各种式样与姿态的树木、大大小小的溪流、山间的栈道，只看人的活动，足够讲出引人入胜的故事来。在巨嶂般的山石下，人就变得非常小了，需要静下心来，在阔大的画面中寻找人的踪迹。

看，那画面右下角正有一条小船缓缓驶入这片天地，小船上有一前一后两位渔人，后面渔人在检视渔网，前面一位正在撑桨，注意力却被山谷间一面飞瀑所吸引，正痴痴地望着。渔舟的前面一块巨石拦住去路，两位渔人并没有上岸或者掉头的意思，看来巨石后面必定有洞穴可以穿过。

画面的左下是一片汪洋，靠岸停泊着一艘带篷小船。一户人家刚刚上岸，后面一人挑着担子，前面是一个怀抱着小孩的妇女，回头与挑担人说话。妇女身前还有一个大一点的小孩，扛着一根杆子，正停住脚步等待大人。再往前是一条狗，不管不顾地撒欢向前跑着，前方巨石后面露出一角篱笆和茅屋的屋顶，看来正是这户人家要去的地方。

茅屋的上方，悬崖上倒挂的老树后面，又是一道瀑布，瀑布的上方，两

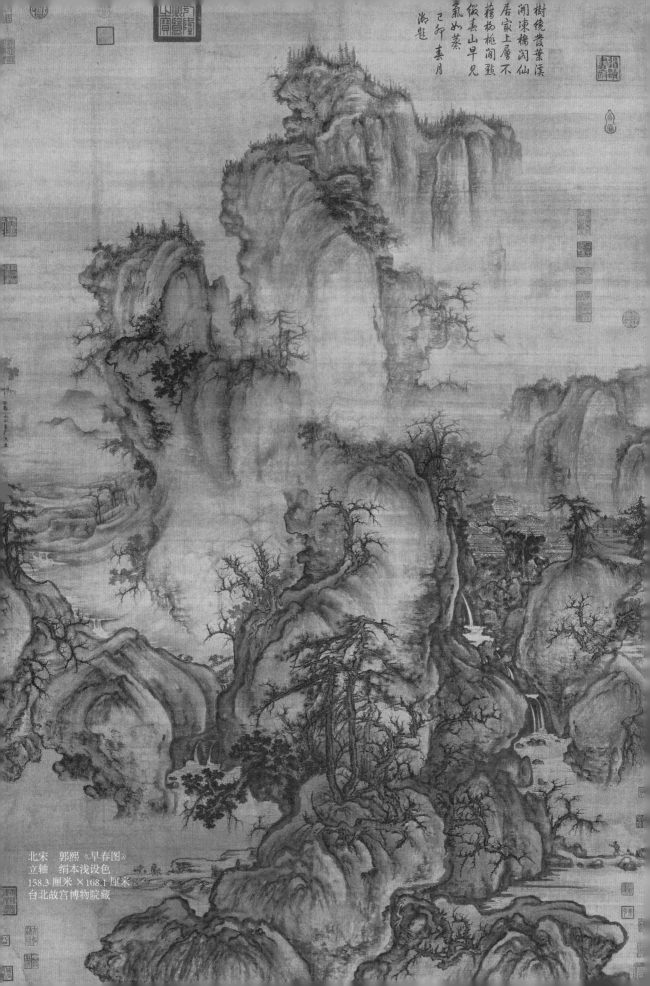

北宋　郭熙《早春图》
立轴　绢本浅设色
158.3 厘米 ×108.1 厘米
台北故宫博物院藏

处山石的中间有一个栈道，上有三个挑夫正行进到此，这栈道的左端被一块巨大的山石挡住，沿着山石，可以看到栈道的起始处是在画面的最左端，此时有两个挑夫正弓着背努力向上走着。栈道的右端则穿过巨石屏障，向山的更高处延伸，这里只能看到两个挑夫远去的背影，山势极其陡峭，行进不易，前方的路更是消失在一个深谷之中。

画中都是日常的活动图景，世俗的生活，在一幅山水画上点缀人迹这样也就足够了，但这幅《早春图》不仅仅满足于一处好山好水的样貌，郭熙还给了它更深一层的含义。

就在画面右侧飞瀑上方，群树掩映下的山坳里，居然有一片十分壮观的宫殿楼阁建筑群，飞檐斗拱，层层叠叠，规模庞大，向山前一直到右侧山石顶端的凉亭，向后不知蔓延了多远，直到接近山顶的地方还有楼阁出现。

这楼阁宫殿宛如仙境，庄严富丽。在接近山顶的山坳里，楼阁被雾气遮蔽得隐隐约约，越发神秘缥缈。

画家似乎是在讲一个故事，也似乎是在说某种体悟。从世俗的渔父和挑夫、小船与茅篱竹舍，到巍峨的宫殿群落与可能生活在里面的贵人或者神仙，整幅画面营造了一个天上人间的景象，观者尽可以由此无限发挥自己的想象。

览罢整幅画面，可以透彻地理解郭熙对山水画"可行，可望，可游，可居"的主张，从宏观的巨大春山到微观的一个个树木、建筑与人物，观者可以随意俯仰天地，仿佛以造物主的视角在审视一个小小宇宙，而不仅仅是以人的视角看某一处景物。然而，如果观者愿意化身为画中人，也尽可以从溪谷一路辗转向上，随处发掘各处景致的可爱之处，并因此徜徉流连。

这足可见画家营造画面的匠心与高超的综合能力。不仅如此，从郭熙流传下来的文字可见，画家最终的目的是要画出一座活的山——这山要以水为血脉，以草木为毛发，以烟云为神采，因此这座活山的神采要四季不同："春山淡冶如笑，夏山苍翠如滴，秋山明净如妆，冬山惨淡如睡。"

我们把视线从细微处的人迹与草木中移出，再重新感受整幅画。画家将无穷的细节统一在了一个整体的氛围中，流动的春日之气自山脚一直到山顶，整个山峰像是想要活动，要苏醒，欣欣然充满生发的喜悦，而整个情绪又是含蓄蕴藉的，将发而未发，耐人寻味。

一幅《早春图》几乎完美地呈现了郭熙对于山水画的体悟，他也将这些体悟加以总结，写成了文字，由其子郭思整理成书，名曰《林泉高致集》。郭

熙十分重视学养，日常经常诵读古人清篇秀句以滋养灵秀蕴藉之气，又广游世间山水以扩充见识，所著文字读起来清新通脱，理论上又总结得十分恰当，是今人研究北宋以前山水画的宝贵资料。

如今，我们还可以将《林泉高致集》中的文字总结与郭熙传世作品的画上精神一一对应，这是感性与理性上的双重愉悦，也是只有中国山水画才能带给人的非同寻常的感受。

"可行，可望，可游，可居"，这是杰出画家对山水画功用的总结，也反映了中国文人阶层对山水画的要求。与西方风景画大不相同，中国山水画虽然也是从自然山水中写生而来，但并不是对真实山水的再现，而是再造之境。造境的原理一方面是表现自然的"道"，另一方面还与中国独有的隐士文化息息相关。

西方文化中，归隐只是个人生活方式的一种，归隐的人并没有被提高或者被降低身份。中国文化中的归隐与之不同，隐士代表高洁和超越世俗，著名的隐士往往被认为拥有治国安邦的高超本领。之所以如此，是由于中国历史中一个特别的现象，即知识分子（文人）几乎全部有政治欲望，自由知识分子只是在战国时期短暂地繁荣过一段时间，但其主流也是规划和表达自己的政治理想。汉代罢黜百家之后，儒家的单一价值观影响了后世两千多年，"修身齐家治国平天下"，成了传统文人唯一的人生价值。

在这种大环境下，作为文人，不想被绝对正确的价值观裹挟，特立独行地选择不从政而去隐居，这在中国人的眼界范围内几乎是个人自由的最高境界了，这高尚的人格自然令人肃然起敬，且令所有不得不在宦海中沉浮的普通文人心向往之，隐士文化就是这样产生的。

这种文化必然会表现在诗词书画中，表现隐居理想的诗词不胜枚举，而在各种绘画题材中，山水画则是最适合表现隐逸的环境和隐士本身的了。在山水画中，隐士与隐居理想常常化身为渔父或牧童，这两者成了山水画中尤其常见的人物形象。

李唐与《清溪渔隐图》

在现代都市中为理想打拼的我们，经常会有想要逃离纷繁现实的冲动，想要找一处山水秀美的地方居住，做一点喜欢的事情，有许多空闲的时间，可以看花落花开，云卷云舒。这时候我们往往就会羡慕起古代文人诗词绘画中的景色风物，总是能带给我们无限的遐想。

可是事实上，这样的想法，即使是古人也很难实现。

和今天的我们一样，在仕途奔波、宦海沉浮的古代文人一样要为实现抱负而奔波，一样经常想隐居在一处好山好水间，有很多的空闲时间，可以琴棋诗酒，赏花看云。

于是，与我们相同，古人也会念起更古的年代，那些也许存在过，也许只是传说的，在隐居中实现自己入世理想的"隐士"。

我们来从一幅南宋的山水小景说起。

北宋的山水作品多表现或雄伟或秀美的大山峡谷，营造整体的气象，让人看了会有一种咫尺千里的感觉。北宋郭熙的山水画著作《林泉高致集》中说："凡经营下笔，必全天地……一尺半幅之上，上留天之位，下留地之位，中间方立意定景。"这种全景山水画使人能在书房里"卧游"——不必出门就能在画里尽情饱览一番。

南宋画家李唐的这幅画则不同，它仿佛是自然界某处景观的特写，没有山峦溪谷的层层堆叠，也不曾刻意留出天和地的位置，与全景山水画大异其趣，被称为小景山水，是北宋末发展出的一种构图形式。

画面左段一片清溪在树木的掩映下从画面之外流入，经过一座忙碌的水磨坊，这片水看起来有些湍急，紧接着水面又被画面截断，你可以想象它汇入了画面右段平静的河流之中，这河流又引导着观者的视线逐渐远去，消失在上端的画面之外。

画面的色泽最轻浅处在水，最浓重处在树。恰到好处的笔墨布置让树木仿佛饱含着水分，近处的树木是淋漓的湿笔重墨，远处的树木使用的是渐淡的

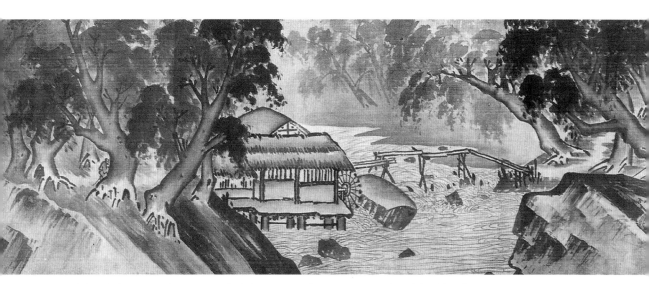

南宋　李唐《清溪渔隐图》长卷　绢本水墨　25.2 厘米 ×144.7 厘米　台北故宫博物院藏

墨色，仿佛被腾起的云烟遮掩着，直至消失不见。两岸的石头，使用的是爽利痛快的笔法，像斧凿过的痕迹，被称为"大斧劈皴"①。这种画法最能表现大块石头坚硬的质感，和远处土坡的和缓形成鲜明的对比。更能与这种大笔触形成映衬的，是画面右边的几丛纤细的芦苇。

在这几丛芦苇中，画家用极其简略的笔法，勾勒出一位头戴斗笠，在一叶扁舟上垂钓的老翁。

与这片景物对比起来，这个不起眼的钓翁，却体现出这画的主旨。

这种横长的绘画形式，称为手卷。与我们看画的习惯不同，古人在一种特制的翘头案上打开手卷观赏的时候，其顺序是由右至左慢慢展开的。遵循古人的方式，你会先看到一片白水，看到芦苇和钓翁，再看到树石，水磨坊。水磨坊暗示了不远处有一个村落，这村落傍着溪流，老翁就住在那里，他从画面外的村落，来到一个无人的地方，在烟雨中独自垂钓着。

这位老翁的身份是什么？他必定不是一位为了生计而奔波的渔人，因为更为有效的捕鱼工具是网而不是钓竿。在这美好山水间垂钓的必定是个悠闲之人。

① 皴法是山水画的一种笔法，用来表现山石的肌理。皴法有很多种，大斧劈皴笔迹宽，行笔利落，简洁有力，适宜表现大块的山石，是南宋宫廷绘画颇其代表性的皴法。

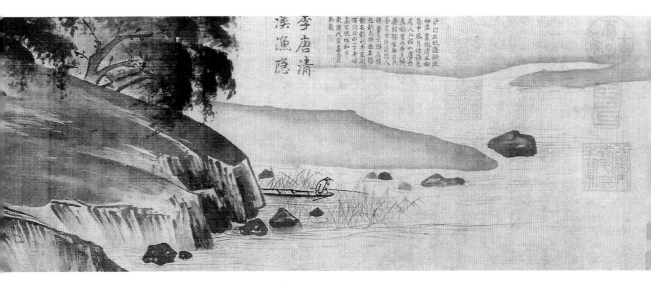

　　在中国诗词和绘画中，山水间垂钓的渔翁象征着隐逸的生活。中国文人太过重视以入仕来实现"治国平天下"的理想，有本领而选择不仕就成了高洁与遗世独立的象征。"隐居"自先秦以来就是倍受中国文人尊敬的生活方式。在诗词和绘画中出现的钓翁，正是中国文人士大夫隐逸理想的投射。

　　最初，中国式的隐士是彻底地隐居，连名字都隐去才是真隐士。发展到后来，隐居成了出仕的捷径。比如我们熟知的诸葛亮，就把"高卧隆中"当成传播大名的手段。到了唐代，此种风气更盛，白居易《中隐》一诗中写到"大隐住朝市，小隐入丘樊"，指出中国的隐士并不非得要离群索居，相反，能够在红尘的繁华中保持心灵的净洁与人格的操守，不被物欲所困，不随波逐流，才是大有成就的隐士。

　　但在以营造意境为主的诗词和绘画中，表现所谓的"大隐"总不如在自然山野间的"小隐"更有兴味，对那些不能从凡尘俗世中抽身的文人士大夫来说，也许只有山水田园的画面能给他们以片刻隐逸的想象。北宋画家郭熙提出山水画要"可行，可望，可游，可居"，在尘嚣缠锁中，谁能说，不是这些山水画与田园诗词给了那些大隐继续出仕的力量呢？

　　在种种隐逸意象之中，渔隐出现得尤其多，而在种种渔隐的意象之中，钓翁则是最有代表性的。传说当年周文王遇到的姜尚，就曾垂钓在渭水之滨。

达则兼济天下，穷则独善其身，钓翁是在"穷"与"达"之间的状态。或许一朝能遇见圣明天子，一身的本领得以施展；如果不能有所遇，采菊篱下，终老乡野也是个不错的选择。细究起来，中国文人这么喜爱钓翁，背后一定潜藏着理想与现实的矛盾。

这幅画的作者李唐，被称为"南宋四大家"之首，在中国绘画史上，他是开南宋山水之风的重要人物。画中的淋漓水气，是江南一带的典型景象。这种截取局部景物的构图法，健劲的大斧劈皴，以晕染来表现空间推进的方法，都影响了后来的南宋画家，比如马远、夏圭，他们擅长以大斧劈皴与边角构图来表现浩渺的空间，都声称自己是以李唐为师。

李唐曾任职于北宋翰林图画院，靖康之乱后，历尽艰险来到临安。由于宋金战事未定，画院许久没有恢复，他只能以卖画为生，并因此留下了一首诗："雪里烟村雨里滩，为之如易作之难；早知不入时人眼，多买胭脂画牡丹。"慨叹自己的山水画在俗世里不如牡丹画好卖。这幅《清溪渔隐图》就是他南渡之后的作品。幸运的是，他终于等到了宋高宗恢复画院，以八十高龄再次入职，并得到了皇帝的赏识。高宗曾在《长夏江寺卷》上题"李唐可比李思训"——将李唐比为初唐丹青圣手李思训将军，这是极大的褒奖。

历经家国之痛、流离之苦，在两鬓风霜的晚年，不仅重新找到安身之处，还遇见了赏识自己的君主，李唐会有一种繁华落尽，千帆过后的淡然心境吧。闸口水车，树石掩映的人家，烟雨后溪边晚钓的隐士，这多像是李唐自身的写照。

但这又并非李唐一人的写照。

诗歌与绘画是人类用来表达自身感悟的形式，虽然时代变迁，我们面对的一切与古人相比早已面目全非，但人的情感依然相同。所以好的诗画才会穿越千年，当我们与之相对，内心被唤起了感动的瞬间，再长的岁月沧桑也不会成为阻隔作者与观者的屏障。在这样的一瞬间，画中的钓翁、画面背后的李唐与此时的我们，灵犀一点。

宋画中的牧童

牛得自由骑，春风细雨飞。青山青草里，一笛一蓑衣。日出唱歌去，月明抚掌归。何人得似尔，无是亦无非。（唐 栖蟾《牧童》）

牧童，与渔父一样，如今都已难得一见。这两个形象都曾被世代传诵和描绘，他们被抽象化为象征符号，无忧无虑地生活在中国文人理想的山水田园中。

与渔父相同，记载中最早的牧童形象也出自《庄子》。《庄子》杂篇《徐无鬼》中讲到黄帝向牧童问道的故事。有一日，黄帝一行七人去具茨之山拜访至人大隗，半路上迷了路，恰好遇到一位牧马童子，于是向他问路："你知道具茨之山在哪儿吗？"牧童说："知道。"又问："那你知道大隗住在哪儿吗？"答曰："知道。"黄帝于是十分惊奇："你不仅仅知道具茨之山的位置，居然还知道大隗，你一定不是普通的小孩，请赐教如何治理天下？"牧童不作答，要告辞离开，黄帝一定要问，牧童才说："所谓治理天下，与牧马也并没有什么两样，不过就是把害群之马去掉而已。"黄帝闻罢，再三拜谢，口称"天师"。

杂篇虽然并非庄子所作，但也反映了庄子一脉的思想。中国文人的偶像入世则孔孟，出世则老庄，这儒道两家看似矛盾的主张却毫不违和地统一在文人们的心底深处，建功立业与归隐田园，二者可以兼顾，最好是功成身退，如果做不到，至少还可以大隐于市，以精神遨游于天地。

作为符号的牧童有特殊的意义。当文人真正归隐时，他可以成为渔父与樵夫，但不可能成为牧童。想象中的牧童不仅仅代表着顺应自然又无忧无虑的生活，更可贵的是他从未被尘世污染过的心灵。储光羲的《牧童》诗中写道："不言牧田远，不道牧陂深。所念牛驯扰，不乱牧童心。……大牛隐层坂，小牛穿近林。同类相鼓舞，触物成讴吟。取乐须臾间，宁问声与音。"这与《庄子》中的牧童相映衬，是极度理想化的审美形象。

自唐代大量产生牧童诗之后，宋代出现了一些表现牧童的绘画，其中"归

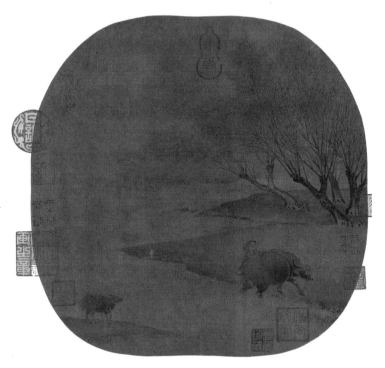

南宋　佚名《归牧图》团扇　绢本水墨　23.2 厘米 ×24 厘米　故宫博物院藏

牧"题材尤其典型，会带给人以结束一天的奔忙，回归质朴和安定的感觉。

　　这幅《归牧图》扇面，旧题李唐，今人鉴定并非李唐所作，应是佚名的宋人作品。

　　画面是一片清旷的平野，一条小河蜿蜒地伸向远方，右岸有一片萧疏的林木，地面平坦宽阔，应该是有村落所在的地方。左岸只有从画外伸出的一角，这一角截断了宽阔的河面，河流变得窄而且较浅，使归家的牧童和牛可以涉水而过。画面上有一大一小两头牛，一个牧童坐在大牛的背上，背着斗笠，说明已经是夕阳西下时分。此时，大牛已经欣然举步蹚过了小河，这河水快没到牛膝，也并不很浅了，左岸的小牛吓得前腿蜷曲不敢前行，张着嘴正在哞哞地叫着，以祈求的眼神望向牧童，大牛背上的牧童回头看着小牛，似乎是在说着催促或鼓励的话。

　　整个画面讲述了一个归牧故事的片段，使人不禁会想到后来怎样了，之前又是如何？这是他们每天回家的必经之路吗？是不是一场雨过后，河流忽然涨水了，以至于小牛都不敢蹚过？或者，牧童今天忽然选择了一条不常走的路？

又想，如果小牛一直不过河，牧童应该怎样？他是否应该下河去牵牛，或者让大牛折返，另寻一处浅滩？这样一个画面，可以不停地想下去，想到无数个可能的故事。

宋代院体画的魅力就在于它不仅是以最简省的画面语言描绘了事件，而且会给人以开放的想象空间。这也是一些研究者所谓的"诗意"所在，境界细腻而悠远，画面是暗示的，可以引起无穷的联想，不同的心境下看画会有不同的体验。

这幅《归牧图》是静谧优美，又带有一点小趣味，另一幅更加著名的《归牧图》，则充满了戏剧性。这就是南宋院画家李迪的《风雨归牧图》。

画面背景是一弯河水，蜿蜒的河岸上长着一丛丛的芦苇，左侧土丘上满是茂密的草丛，点缀着一株小树。此刻大风骤然而起，草树均倒向右侧，坡脚下的芦苇有几根已经被吹倒在水中，路边毫无遮挡的几丛芦苇更是被吹得几乎飞起。右侧两株巨大的柳树，向左侧倾斜生长，与风向形成对峙，枝条和柳叶则被风高高扬起，随风势狂舞。前面的柳树枝叶繁重，后面的一株枝叶渐次简淡，隐在大雨之前腾起的细雾之中。远处，河面上也被升起的云雾笼罩，与昏蒙的天色相接。一场骤雨即将来临，空气中仿佛充满了忽然而至的清凉。

河岸的小路上，有两个要赶在大雨来临之前顶着风匆匆赶回家的骑牛牧童。前面牧童弯腰伏在牛背上，让蓑衣遮住大半身体，左手紧握牛鞭，右手伸出护住斗笠，全神贯注地驱牛赶路，他的牛却停下来回头招呼落在后面的同伴。后面那头牛伸头回应着，似乎在诉说着它背上的牧童发生了使它不得不放缓脚步的事情。原来，后牛背上的牧童由于斗笠刚刚被风掀落，正焦急地在飞跑着的牛背上爬转过身去，想要抓住斗笠却没有成功，此时斗笠已经落在了树下，牧童正不知如何是好。

紧迫的大雨来临之前，两个牧童各怀心事，两头牛心心相系。前一对是牧童体势向前，牛在回头，后一对是牛向前冲，牧童心思全在身后，这瞬间的戏剧性令人忍俊不禁，同时又对画家的高超技艺击节赞叹。

宋代院画家不像后世文人画家那样总是居高临下地告诉观者自己所要表达的意思。这幅画的作者李迪并没有指明《风雨归牧图》的含义，只默默地退隐在画的背后，任由画面自完成之日起就有了独立的生命和若干不同的解读可能。后来宋理宗赵昀见到这幅画，题下这样的诗句："冒雨冲风两牧儿，笠蓑低绾绿杨枝。深宫玉食何从得，稼穑艰难岂不知？"虽然这首皇帝眼界的题诗

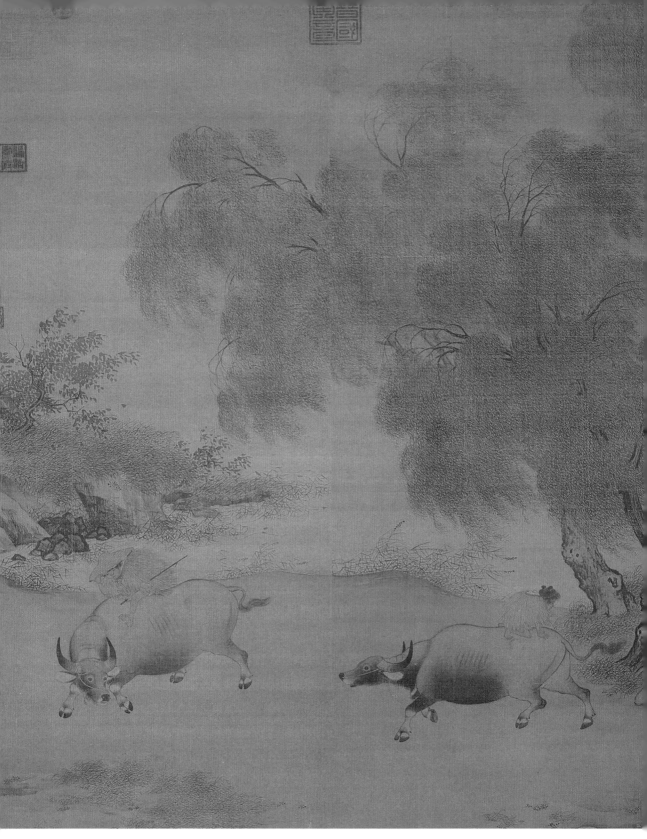

南宋　李迪《风雨归牧图》立轴　绢本浅设色　120.7 厘米 ×102.8 厘米　台北故宫博物院藏

读起来令画面韵味顿失，却也是一种合理的解读方式。

如果说这个题材的绘画有一种最佳的解读方式，那也许应该是放弃过多的分析和猜测，还原到牧归这个题材本身带给人的倦而能还的安定感吧。无论是风雨还是晴天，牧童自身是悠然自得还是仓皇失措，牧归的画面还是充满了荡涤尘虑的田园野趣，使人仿佛来到了乡间，体味到片刻的精神上如牧童般的自然和自由。

"谁人得似牧童心，牛上横眠秋听深。时复往来吹一曲，何愁南北不知音。"诗词绘画中的牧童，并不是真实的牧童本身，而是古代文人一再追寻的赤子之心。

除了渔父和牧童，古代诗词与绘画中还有一个特别著名的意象来表现隐居理想，这就是桃花源。最早关于桃花源的记载是东晋陶渊明的《桃花源记》，无论是出于陶渊明自己的创作，还是对当时传说的记载，桃花源这一处无忧无虑远离尘俗的地方，从此成了中国文人心中最理想的乐园。就如同西方文化中的乌托邦依托于空想社会主义，桃花源的根据是老子的"无为而治"与"小国寡民"的政治理想，是一处只能存在于想象中的，完全回归原始和天然的所在。

明画中的桃花源

东晋太元年间（376—396）的一天，一位渔人撑船沿着溪水前行，忽然见到岸边有一片绝美的桃花林。他一时兴起，想看看这桃林到底通到什么地方，就一路行到了桃林与溪水的尽头，面前有一座山，山有一个小洞口，仿佛有光线透出来。他于是下了船，从洞口进入山中。开始的时候非常狭窄，只能容一个人通过，走了一段时间之后，豁然开朗，眼前竟然出现了一座村落，村中人生活得富足平安，怡然自乐。他们见到渔人到来，十分惊讶，将他请到家中款待，说自己的先祖为了避秦时的战乱，携家小隐居到这个地方，就再也没有出去过，不知道已经经历过一个汉朝，更别说魏晋了。渔人于是将世间的变迁一一言说，村人不胜唏嘘，争相延请他到自己家中小住。渔人盘桓数日，告辞回家，村中人叮嘱他不要跟外面人说起此处，他答应了，但既出小山，找到小船，就沿途做了记号。到达郡下，他直接将此事禀告了太守。太守派人按渔人作下的记号前往探查，却无论如何也找不到了。之后南阳曾有一位刘姓高士去寻访过桃花源，也没有找到，而且很快就病死了，之后这个世外桃源就再也无人问津。

明　文徵明《桃源问津图》长卷　纸本设色　23厘米×578.3厘米　辽宁省博物馆藏

　　这是我们都十分熟悉的故事——陶渊明的《桃花源记》。这里描述了一个完全摆脱了世俗政治枷锁的理想所在，与世隔绝的人们在这里能享有真正的安乐。故事的结尾，也再没有人能够找到这个去处，这个结局令人安心。这样，这个世外桃源会一直存在下去，在不安与动荡的社会与令人不能企及的海外仙山之间，给古代文人的心灵一个暂时可以停靠的港湾。

　　《桃花源记》究竟是陶渊明的想象还是对当时流传的相关传说的记载，这一点还没有定论，但桃源确实成为中国文人在诗词书画中不断使用的意象，这体现了中国文人内心的矛盾。在儒家单一价值观的裹挟下，读书人别无选择，必须拥有经世之志，然而现实官场中的腐败黑暗，又令人身心疲惫不堪，因此即使身在世间拼搏，心中也永远保留一片归隐的桃花源。

　　我们所熟知的明代大书画家文徵明，晚年尤其喜爱描绘桃花源，一生大约创作有7件以上类似题材的作品。最早的一幅创作于嘉靖三年（1524），那一年，文徵明已经50多岁了，才在官场上迈出了第一步。

　　文徵明出身于文人世家，父亲一生为官，他当然也怀抱着文人的普遍理想，然而仕途不顺，乡试十次都没有考中。科举入仕的理想破灭，文徵明找了另一条路，经过苏州巡抚的举荐，通过吏部考试，他终于取得了翰林待诏的职位，在嘉靖二年入京做官。然而，只有亲身经历才能懂得政治的复杂与残酷，官场的站队和倾轧，一不小心就有性命之忧，这和文人一厢情愿的安邦定国的想象是有太大的差距的。况且他早已以画名世，且得官并非通过科举的正规道路，同僚中闲言碎语也很多，平时也只是以杂事来使唤他，这令他既没有升迁的希

望也没有努力升迁的愿望。入京第二年，文徵明画了《桃源别境图》，虽然是想象中的图景，却都是家乡苏州的风物，以此来慰藉自己对家乡安定惬意的生活的思念，也流露了归隐之心，他上书请求还乡，没有成功。嘉靖五年，第二次上书求请之后，文徵明终于辞官回家，从此过起了悠游自在的隐士生活。他或与友人共游名山，或翰墨以自娱，书画名声日隆，以他为代表的吴门画派，影响了整个明代画坛。文徵明在 90 岁那年无疾而终，从辞官到去世这 30 年间，他尤其喜爱陶渊明，不仅常常书写陶渊明诗文，还陆续创作了多幅桃源题材的作品，最后一幅是 85 岁那年创作的《桃源问津图》。

这是一幅纵 23 厘米，横 578.3 厘米的长卷，起首是一条宽阔的溪流，如《桃花源记》中所写，"夹岸数百步，中无杂树，芳草鲜美，落英缤纷"，沿溪流与桃花林向左行进，可见停靠在岸边的小船，船上无人。循着溪流前行，在桃花林的尽头，溪水忽然改变了方向，这时可以看到，小船的主人——故事的主人公渔人正在准备进入一个山洞。山洞所属的群山，峰峦叠嶂，沟壑纵横，山间偶有飞瀑在郁郁葱葱的林木间垂落。

随着长卷徐徐展开，溪水绕过了那一片峰峦，水面变得开阔，地面也忽然平整，是一片山间平原。这就是渔人穿过山中的小洞口后"复行数十步"所看到的"豁然开朗"的景象。画面的上方，在层叠群山的远处，还有一条溪流来汇入这片水面。水上有渔人在小舟上撑着篙，画面下方岸边田地上，有扛着锄头行走在田埂上的农民。溪水的左方一处坡地，也被修整成了良田，上方还有一座四角小亭，可以给干活的人提供休息的地方。隔着一个山头

明　文徵明《桃源问津图》长卷　纸本设色　23 厘米×578.3 厘米　辽宁省博物馆藏

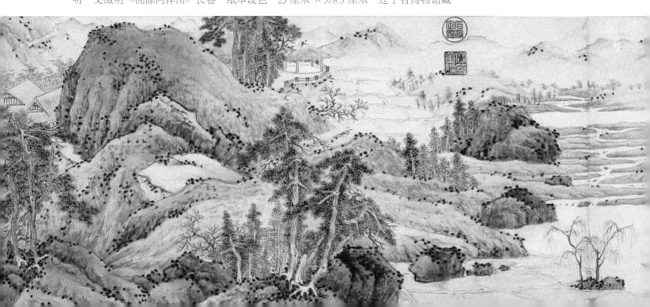

的山坳里，露出几座屋檐。这段画面是桃源刚开始的部分，如同序幕，舒缓宁静。

沿着水岸继续左行，穿过这片小山，又见渔人的身影，他正与遇到的几个人交谈，另有两个身穿长袍的人，其中一人手指着渔人的方向，显而易见是在向刚赶来的朋友说起这个外来的渔人。与渔人交谈的三个人应该是一家人，其中，女人在与渔人说话，男人回过头对男孩交代着什么，隔着两棵松树，不远处的小路上又有一位女子匆匆赶来，顺着小路向左，过一片竹林，可以看到水边的一户人家，一位年轻女子倚着门正向渔人来的方向张望。

这一段画面显然是村民们聚居的地方了，"屋舍俨然，有良田、美池、桑竹之属。阡陌交通，鸡犬相闻。"好一处自在的世外桃源。

画面继续向左展开，小路仍在继续，过了有倚门女子的那一家，可以看到陆续有小童小心翼翼地端着饭食要走过一座架在湍急水流上的小桥，小童的目的地是前方那座宽敞的房舍，几位女子牵着小娃在门口探头探脑地向内张望。屋内坐席上，渔人正朝着大门的方向居中而坐，身旁似乎是房子的主人，高谈阔论着，手臂指着村庄的方向，侧面一位年轻人微微向前探出身去，密切关注着话题，年轻人对面坐着的老者抱膝倾听着，这就是《桃花源记》中的"便要还家，设酒杀鸡作食"了。画面到此已经接近尾声，继续前展就是一片深山，小路变成了断崖边盘旋的山路，瀑布纵横的半山腰上，一个红袍人正小心翼翼地贴着崖壁曳杖下山，想必也是赶来问询外来渔人的桃源村人。画面在一片群山处戛然而止，将桃源包围在永世的安宁之中。

这幅《桃源问津图》与其他类似题材的图画一样，都没有表现《桃花源记》中渔人向太守告密，派人来再寻找桃源的情节，这一方面固然是由于文字与绘画叙事方式的差异，更重要的原因则是图画在隋唐以后越来越独立的地位，完全图解文学作品的绘画是缺乏魅力的。在绘画中，文学作品只是母题，画家对画面的主动选择与安排才是画面的灵魂。

"桃源"是中国文人心中完美的家园，每一位画家的"桃源"都不相同，另一种典型的"桃源"是完全脱离了《桃花源记》的所在，如仇英的《桃源仙境图》。

　　这是一幅古雅的青绿山水画，描绘的是一片云雾缭绕的仙境。画面的下段，三位仙风道骨的白衣人坐在溪流与松石之间，其中一位正在弹琴，另两位侧耳倾听，一位小童侍立一旁，另一位小童从山下桃林处赶来，正在小心翼翼地捧着一卷浅紫色绸缎包裹的书卷走过一座木桥。画面的中段是翻滚的云海和矗立的山峰，绝壁一侧的栈道上，一个道士模样的人荷锄上山，似乎是要去白云生处采药。顺着山势向上，一处平台上有一座四角亭子，绕过亭子，进入一片松林，两个头戴斗笠的行人在松林里若隐若现。继续向上，竟然有一片精致的楼阁建筑，在越来越深的云海中浮现，建筑一直向右上蔓延到画面上方的一处山

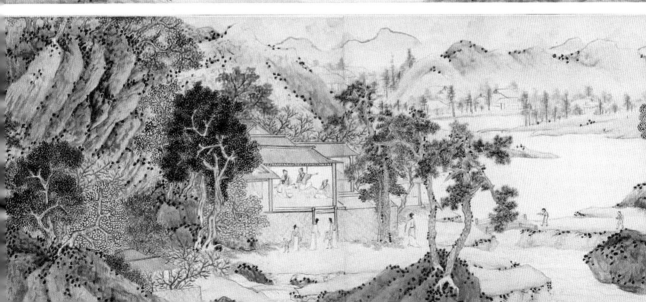

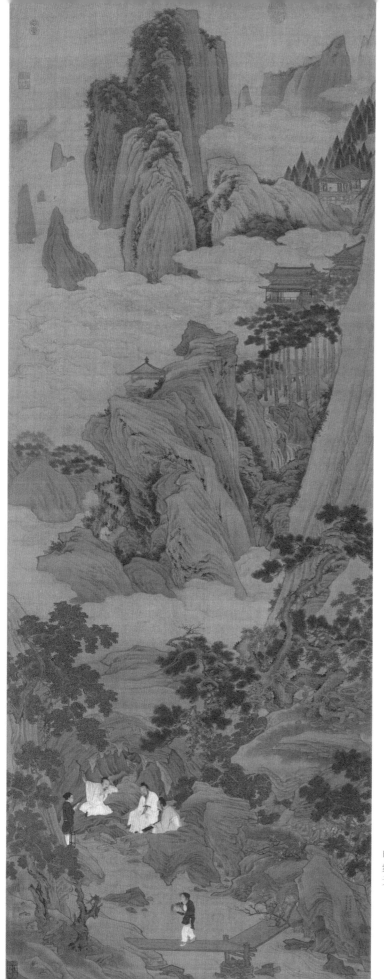

明　仇英《桃源仙境图》立轴
绢本设色　175 厘米 ×66.7 厘米
天津博物馆藏

坳里，这里有一位老者正在凭窗而望，此刻浓云正从他的窗下涌出。

这幅画是如此唯美，令人一见难忘。画面除了几处桃花，几乎与《桃花源记》没有一点关系，这里的桃源是没有一点尘俗气的仙境，似乎是只有仙人才能居住的地方。

《桃源仙境图》的作者仇英，与文徵明同为吴门画派的重要代表人物，早年曾是一位漆画工，因为技艺出众，被当时的名画家周臣收为弟子，也得到过文徵明的赏识。仇英在大青绿山水上有独特造诣，为明代魁首，文人出身的画家也不敢轻视他。他以卖画为生，所画的多是当时文士间流行的题材，这幅《桃源仙境图》就是其中一种。

将桃源解释为云雾缭绕的仙境，在唐代曾经有过记载，宋代的桃源图转为具有风俗画意味的世俗乡村面貌。但总的来说，唐宋的桃源题材绘画流传于世的不多，一直到明代中期才忽然十分盛行，绘画取材的方式也多种多样，有像《桃源问津图》一样以长卷方式将整个《桃花源记》的故事以时间顺序再现的，也有只截取某个片段的，还有如《桃源仙境图》这样以桃源为母题发挥对理想境界的想象的。

明代中晚期，一些科举失利的文人转向以绘画谋生，他们在心态上更亲近辞官隐居的陶渊明，进而向往一处安顿身心的桃花源，这是明代桃源题材绘画流行的一部分原因。明代商品经济发达，尤其晚明时期，书画市场繁荣，也有许多文人出身的收藏大家，使得文人隐居理想的桃源题材绘画能够有受众市场，也是这个题材盛行的原因。

无论是世俗乡人避祸隐居的所在，还是出世修行的人才能进入的仙境，桃花源都是中国文人安放疲惫心灵的所在。打开画卷，想象自己随桃花流水进入完全隔绝了世间烦扰的家园，在这个意义上，或许可以说，所有的山水画都正是中国文人的桃花源。

宋代文人提出"诗中有画，画中有诗"，称画为"无声诗"，是由于二者都能够寄托人的情感。西方诗歌长于叙事，中国诗歌则以抒情为主。无论何种境遇，何种心情，中国文人总是能恰到好处地以诗歌形式表达出来。比诗歌更形象化的就是画了。西方的诗画关系更多涉及以叙事为主的人物画，与中国诗歌相对应的则是同样长于抒情和比拟的山水花鸟画。同样是提炼自然界的景物，山水画和花鸟画传达的诗意并不相同。山水画由于可以加入人的活动，在某种程度上，它表现出来的境界更直观，也更容易引发观者的共鸣。

月夜

今人不见古时月，今月曾经照古人。古人今人若流水，共看明月皆如此。唯愿当歌对酒时，月光长照金樽里。（唐　李白《把酒问月》）

　　说来奇怪，同样是面对人生的短暂与现实的不确定，中国古人并没有像古埃及与印度人一样生起对现世的厌离与对来世的希冀，也没有像欧洲人一样祈求上帝的救赎。中国人是这样的注重现世，努力地利用短暂的一生，或者建立功业，或者安享当下。正因如此，在中国人的眼中，现实中的一切都如此地美好，青山碧水，飞鸟游鱼，全部可诗可画，至于夜晚空中的一轮明月，更是寄托了人们无限的情思。举杯邀月，对月而舞，凭栏赏月，月亮亘古即在，是无限与永恒的化身，人们从月中体悟到自身的短暂。当白昼过去，夜晚来临，赏月又是留住匆匆一天的一种方式，月亮银色的光辉，不仅洒在从古至今的大地上，也洒在中国诗歌与绘画中。

　　说到绘画中的月夜，需要明了中国画有个明显的特征——不模拟真实的光影来塑造形象。中国画论中指导画家"随类赋彩"，即按描绘对象给画家的"色彩印象"来描绘画面，相较于随光线变化而瞬息万变的光影，以色彩印象来描绘物体更加接近本质。因此中国画中的夜景，并不会是漆黑一团，而是适当地利用明暗恰到好处地营造出夜色的气氛。遵从于"以极简省的物体给出尽可能准确的暗示"这个原则，月亮就成了夜景最佳的符号暗示，除此之外，还有灯笼、烛台、烟霭，等等。

　　南宋画家马麟的《秉烛夜游图》中，高高悬挂在空中的一轮满月，点明了夜晚的主题。在大门前的步道上，燃着四对高烛。渲染得幽暗的长廊中，斗拱之下透出柔和的光。门前的海棠树中笼着一点雾霭，在夜色中逐渐弥漫开来，小山显露出一点轮廓，渐次退隐在远处。这正是一个柔和而静谧的春夜。这样的夜晚需要有人的存在才会变得鲜活，从六角轩的正门内可以看到一位男子倚坐在圈椅上，左侧有两位仆从侍立，门外另有三位仆从，其中两位还在交谈着。

他们似乎在等待迎接某位重要的客人，或者只是陪着主人静静地感受眼前的夜色。

　　这幅画的标题是存疑的，由于宋代画面上很少有题名，后人要靠藏家的著录才能知道画作的名字，如果后世藏家没有找到著录，就要根据画面内容来取名。在漫长的流传过程中，也经常会出现著录与画作张冠李戴的现象。台湾学者李霖灿考证这幅画应该是取自苏轼《海棠》诗意："东风袅袅泛崇光，香雾空蒙月转廊。只恐夜深花睡去，故烧高烛照红妆。"从画面看十分贴切。长廊皓月，海棠笼着轻雾，夜色苍茫，主人已困倦，却不忍辜负这夜色下的一树花开，高燃烛火，想要留住这一刻的时光。这里的明月与盛开的海棠，暗示刹那与永恒的交会。这样的一幅画，与诗一起，完美地诠释了对即将逝去的美好的留恋与深深的无力感。

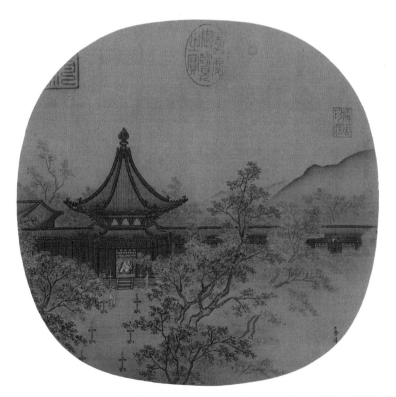

南宋　马麟《秉烛夜游图》团扇　绢本设色　24.8 厘米 ×25.2 厘米　台北故宫博物院藏

这幅画的作者马麟，是南宋四大家之一马远的儿子，父子二人在南宋画院均享美誉。因为马远声名卓著，画史上一直流传着马远在自己的作品上签上马麟的名字以抬高儿子声誉的说法，但马麟本身画艺超群，从流传下来的诸多作品细细分析，马麟画风与其父也不尽相同。只是对我们来说，宋代距今实在遥远，粗略来说，整个南宋的画风似乎都所差无几了。

南宋描绘月夜的画作不可谓不多，宋代画家极擅长利用渲染和渐渐浅淡的远景来造境，以表现出悠远的诗意世界，对夜景幽深细微处的把握极佳。

这是马远的《对月图》，一位高士在高山峡谷之间的空地上凭几而坐，举杯邀月，小童怀抱酒瓮在一旁侍立。峻岭陡峭，老松盘桓，山谷间迷雾空蒙，一轮明月高悬在半空。浓重的近景坡石与高崖上的重色林木是背光的最幽暗处，坡石的四周与后面的空地上以及其后的山谷都是浅淡的渲染，营造出月亮的清辉洒下的幻境，山谷间的雾气映着月光，似有若无地流动着。

这位高士的心中酝酿着怎样的诗篇呢？李白的"举杯邀明月，对影成三人"写出了文人心中的孤独。旁边或许有童仆，但并非诗人的知己，知己只是明月。一流的画家最懂一流的诗人，将诗人画在高山峡谷与老松之间，以示品格的孤高不群，此时再与明月对饮，无限意味自在其中。这里的高士与明月，除了想要留住转瞬即逝的美以外，还更多地暗示着人的品格像皓月一样高洁。

人与明月，营造出唯美的诗境与画境，在中国山水画中，也总是要有人的活动来点明画作的主题，但还是会有一些画，画面上完全没有人在活动，这样的画面往往能引发观者更多联想，比如马麟的《楼台夜色图》。

这是一个孤寂的世界，没有人物出现，只有一座楼阁掩映在重树下，表示人迹。一株柳树斜斜长出，与远山呼应，共同迎接着天空中一轮明月。全部实景只占一角，画面是大片精心渲染的引人遐思的空白。这种只在边角画实景的构图习惯是马远最常使用的，他因此得名"马一角"，马麟在这幅画里也使用了这种构图方式。有人猜测这是用边角之景来暗示南宋的残山剩水，这其实是过度解读了，让画背负了太多不属于画本身的意味。仅就这幅画来看，画面冷寂的意味确实体现在大片的虚空上，虚空令人安静，给想象以驰骋的空间。

回到这个特别的无人的画面，用它来代表宋代的宫廷绘画之美再恰当不过，宋代的宫廷画家不追求个性，而是整体的内敛，退隐在画面之后，画面所营造出的世界没有强烈的主观色彩，只传达出淡然悠远空寂的意境，如同宋代诗人追求的"宁静淡泊"的"象外之意"，这是宋画的独一无二的魅力。

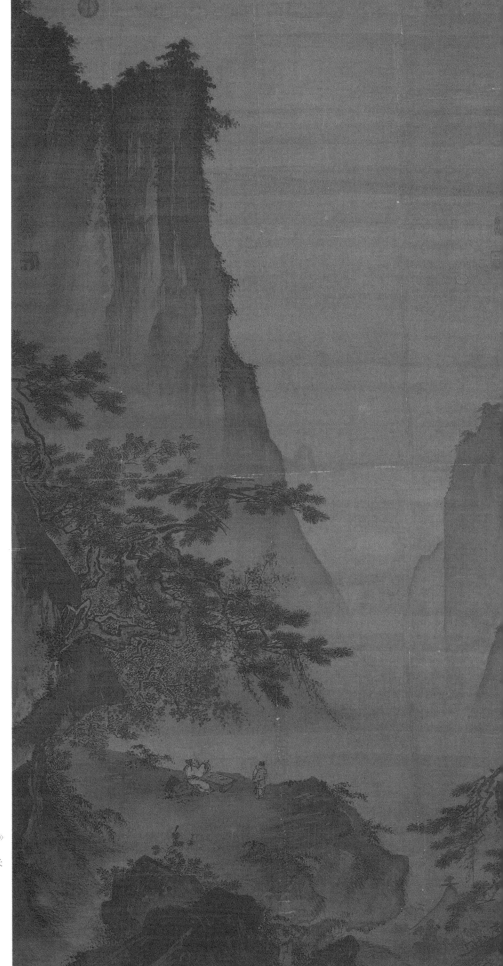

南宋　马远《对月图》
立轴　绢本淡设色
149.7 厘米 ×78.2 厘米
台北故宫博物院藏

　　历史的脚步从未因任何美好而停留，当宋王朝也逐渐湮没在滚滚的烟尘之中，宋代的极尽精微又意境广大的院体画高峰也随之远去。后世的绘画花样翻新，文人在绘画领域逐渐占据高位，院画便告式微。宋以后的院画多得宋画之形而少了宋画之神，现在回头再看宋画，真仿佛是一轮皓月照在无人的宫阁之上，是一种孤高的寂寥。然而，就如同月亮的盈亏与升落，这样满月当空的完美的时刻，也正暗示着一切终将转瞬而逝。

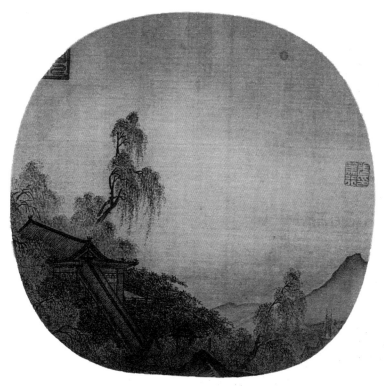

南宋　马麟《楼台夜月图》团扇　绢本淡设色　24.5厘米×25.2厘米　上海博物馆藏

《读碑窠石图》与李成

"生年不满百，常怀千岁忧"，在这个世界上，只有人类会感怀自身生命的短暂，想尽办法将自己存在过的痕迹印刻下来，用以对抗强大的无始无终的时间。

碑，就是一种对抗时间的形式。

与人类极易腐败的肉身相比，石头几乎是不朽的存在，最宜记述不世的功绩。最初，人们只是将文字与图像刻在并没有统一形状的石头上，称为碑或者碣，后来，碑的形制逐渐固定下来，一块碑有碑座、碑身、碑首三部分，碑身有文字记载树碑缘起。

李白《襄阳歌》中有这样的句子："咸阳市中叹黄犬，何如月下倾金罍？君不见晋朝羊公一片石，龟头剥落生莓苔……"这里晋朝羊公的一片石，说的就是堕泪碑，羊公指的是西晋的羊祜。

羊祜在西晋初年以尚书左仆射身份镇守襄阳，统领荆州，与东吴对峙。由于连年征战，荆襄一代百姓生活困苦不堪，羊祜制定了一系列措施，施行下来令边境安定，两方互不相扰，百姓能够丰衣足食。羊祜在荆襄十年，深受军民爱戴，去世之后，人们在他常爱游览的岘山上修了一座羊祜庙，并树立一座石碑来纪念他。此后百姓时常自发来到庙内拜祭，在碑前怀念羊祜，痛哭流涕，因此，羊祜的继任者杜预将此碑称为"堕泪碑"。

然而世事变迁，一代又一代的人逝去，多少年之后，堕泪碑前只有思古者徒增感慨而已。李白写到堕泪碑，接下来的词句是："泪亦不能为之堕，心亦不能为之哀。"在流逝的时间面前，石头上的刻痕单纯被还原为刻痕本身，不再有人为它代表的意义而发自内心地伤感。

在某种意义上，绘画与石碑所起的作用是相似的，在摄影术发明以前，记述事件并使之流传也是绘画的重要功能之一，正因为如此，一张画中出现了石碑，是一件很有意味的事情。这就是五代宋初画家李成的《读碑窠石图》。

李成祖上为唐朝宗室，五代时避乱举家搬迁至营丘（今山东淄博临淄北），

人常称他为李营丘。他的父亲和祖父均以儒学闻名一时，至李成时虽然已家道中落，但贵族的气度不减。他自幼博涉经史，喜爱诗画琴棋，胸怀大志，可惜一生不得施展，最大的成就只在山水画，因此郁郁不欢，常常整日痛饮以消愁，49岁那年在淮阳客舍辞世。

李成一生以士大夫的高洁自处，认为绘画只是用来抒发情感，耻于与画工并列，当时许多显贵想要求得他一张画势比登天，因此以各种手段骗取也时常有之。他的山水画成就极高，北宋山水画坛多数出自他的一脉，宋人提到他无不拜服，元人汤垕更推他为山水画古今第一。可惜传世作品极少，在北宋时真迹就已经寥寥无几。一生过眼法书名画无数的米芾也只见过李成真迹两幅。

如今在世间流传的署为李成的作品尚有三十几幅，大部分都为伪作，这张《读碑窠石图》，历代藏家对其均有可信著述，传承有序，所以被专家认定为真迹，这张画表现出的荒寒之境，也颇能代表李成山水画的面貌。

画面入眼是清旷的寒林，一座巨碑矗立，前有一位骑在骡子上戴着斗笠的老者，正凝神读着碑文，一位童子手执一杖侍立在侧。石碑一侧有题款"王晓人物，李成树石"。王晓何许人也早已无从考证，但这人物与画面主题完美契合，一点也无拼凑之感，宛如二位高手过招，观者只看到一场精彩的表演。由于画人物的王晓不知为何寂寂无闻，也由于这画面的基调是由李成的寒林平野奠定，此画只作为李成作品传世。

在解读这幅画之前，有必要先把中西方绘画中对自然的不同态度做一个解说。

与西画中的风景画相比，中国画中的山水总是更多地寄托人的情感。西方的风景画大多是为表现风景的优美，表达的重心在风景；中国的山水画则更多表达画家对某处的感悟，表达的重心在于画家的内心，文人画家的作品尤其如此。水墨山水画是中国文人士大夫最爱的画科之一，也是中西方艺术接触之后，西方人最难理解的画种。对于西方审美体系教育下的人来说，这种既没有颜色也没有真实空间的绘画实在是读不懂。它的晦涩在于它不是真实世界的映射。

因此，读山水画从画家情感的角度来理解，不失为一个好的方法。对于中国文人画家来说，山水画的表达深度和广度几乎是无限的，小到人的各种情感，大到对宇宙人生的哲学思考，都可以在山水画中抒发出来。这幅《读碑窠

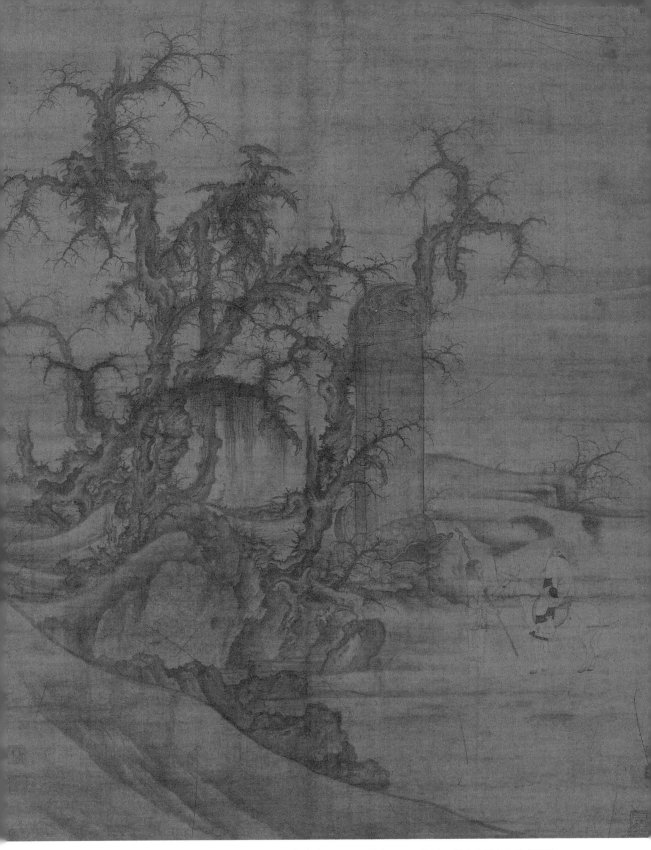

北宋　李成《读碑窠石图》立轴　绢本水墨　125.9 厘米 ×104.9 厘米　日本大阪市立美术馆藏

石图》在体现画家思考瞬间与永恒关系方面很典型。这并不是一个传统题材，我们有理由相信这是画家有感而发之作。

抛去一切对技法的分析，仅仅看画，扑面而来的气息是荒凉的。几棵高大的柏树从大块的岩石中生长出来。似乎是深秋时节，树叶几乎落光，只有缠绕的寄生植物还残留一些叶子。树身十分苍老，一些老干已经折断，一侧又发出新枝，由于植根于岩壁，这树每一寸都在扭曲着艰难地生长，从树根到树梢，都蕴藏着无尽的力量。

天地一片苍茫，在一棵老树的环抱下，一块巨大的石碑静静地矗立。碑首盘着精美的螭龙，碑座是龟形的赑屃。这种传说中的动物力大无穷，喜欢负重，因此石碑的底部常常雕成它的样子。

两个人物，一老一幼。老者聚精会神地读着石碑，幼者认真地看着老者等待着解读，老者骑乘的骡子目光后视，体会着主人的意图。

石碑，老树与人物，无垠的旷野，时间凝固在此时。树与石碑不知谁更久远些，但对于碑前的人物来说，无论树还是碑，都是极其长久的存在，在老树与石碑面前，幼童与老者并无差别，都是一瞬而已。想到这里，观者不由升起人生如寄的感慨。但是且慢，难道在这幅画里，真正可贵的不正是人的存在吗？石碑是人所立，等待人来解读，如今有人来了，这石碑才有了意义，这古柏才生动鲜活。人有老幼，代代传承，这看似荒寒的景物，笔笔之下都蕴含着生机。

在传世的山水画作品中，意义最深刻的，无过于这幅《读碑窠石图》，古代画论中说李成的画"气象萧疏，烟林清旷"是对他画面气质的描述，然而对于这幅画来说，画面的气息与蕴含的意义融合得几近完美。

李成的画是纯粹的，不为博名声，也不为谋斗米，是从心发出，他善于画寒林平野，画面如胸襟一样磊落，他不喜欢大块浓重的色调，画面清淡，木石瘦劲，惜墨如金。从画中可见其人。显赫的家世，走马般更迭的朝代，李成对世事的刹那和永恒有着更深刻的体悟，他对人事代谢、往来古今的思考，清晰地呈现在这张《读碑窠石图》上。

李成所画之碑，碑面并无文字，因此并非特指，这才是画家的高明之处。天下石碑，款制大同小异，区别只在碑文。画碑无文，画的就是天下石碑；画景在自然界中并无某处实景完全对应，就是天下所有类似之景；画人物也并非特指某人，就是天下所有人。这是中国画与西洋绘画最根本的区别。象外之意，观者自行体会。

再回到羊公堕泪碑，李白诗中借用它来说明时间无情，羊公不再，徒留其碑。事实上，李白看到的羊公碑，早已不是当初襄阳百姓所立的那块，真正的堕泪碑，南齐时就已经损毁，李白看到的是南梁重立的　块。这块南梁堕泪碑，至五代宋初也被毁，明代重立。近代兵戎之中，明堕泪碑又被毁，于1982年重立。一块石碑，屡废屡兴，不过是由于羊公一缕精神的存在，即使人们早已不再因此落泪，却并不忍全然忘却。石碑再久远，也只是死物，有读懂它的人，它才会一次次面目全新地活过来。

想到这里，再看《读碑窠石图》，不禁想到李成一定透彻地参悟到了人世的真相，才以画家所擅长的方式做这样的表述。看石碑的人穿过时间的阻隔与石碑所代表之人精神上相遇，一如我们透过画面与画家精神上的相会，时间的流逝如河流不舍昼夜，一切物质最终都会化为尘埃，总有一些穿越时间的东西，它可能会慢慢磨损，却不会被消灭，这就是人的精神。

人的生命是短暂的，但正是生命的短暂激励着人探索和创造出可以让自己精神生命得以延续的方式，艺术品即是其中之一。一件优秀的艺术品让作者的精神永恒流传，因此有能力的人争相去创作它；想拥有其他人的精神成果从而使自己也间接体会到存在的意义，因此人们喜欢收藏艺术品。绘画即是艺术品中极重要的一部分。一幅精彩的画作，除了可以给欣赏者带来无上的审美愉悦，常常也寄托着沧桑的历史感，使人生起千古兴亡之思。

《富春山居图》的传奇

　　2011年6月，浙江省博物馆镇馆之宝《富春山居图（剩山图）》与台北故宫博物院藏《富春山居图（无用师卷）》在台北合璧展出。两部分本是一卷完整作品，出自元代山水画大师黄公望之手。此画在几百年中历经磨难，直至分为两段各自流传。一段藏在清宫，后被带到台湾，另一段则一直辗转在民间，新中国成立以后被收入浙江省博物馆。此次分隔三百多年又隔海相望的两段画卷合璧展出，其意义已远远超出了令一张古画得以完整本身，这背后所能代表的历史、文化与政治意义才是真正令人唏嘘不已的地方。

　　《富春山居图》全卷纵33厘米，横两段合璧近7米，所画为富春江畔景色，是黄公望80岁左右在富春山旅居时为师弟无用师所作。画卷共用了三四年的时间才完成，黄公望在此画中倾尽毕生所学，因此成为其最佳代表作，被历代藏家视为至宝，顶礼膜拜。明末山水画大家董其昌见到此画惊呼道："吾师乎，吾师乎，此卷一观……一日清福，心脾俱畅。"这样一个稀世珍宝，辗转流传到清代顺治年间，却因火焚断为两截，真是可叹。

　　这故事还要从头说起。当年黄公望深知自己这幅画的宝贵，在卷末题字中就写道"无用顾虑有巧取豪夺者"，预言了此画在传承中可能会历经磨难。此画第一代收藏者为无用师，之后的流传情况不见于记载。直到明代成化年间，此图流传到著名画家沈周手中，真正遇到了巧取豪夺。话说沈周对此图极为珍爱，却常因图上缺少题跋而遗憾，某日一时兴起将画送到一位朋友家，请代为题跋，不想却被朋友的儿子偷去卖掉了。沈周痛失此画，顿足捶胸，常在出售古画的地方寻找，某一日真的看到此画在出售，却因标价昂贵，需要筹集资金，等到筹够了钱，画已经被人买走了。于是沈周彻底灰心，回到家里根据记忆也画了一张《富春山居图》以慰思念之苦。

　　名画可以流传千百年，人生不过区区几十年，因此名画绝非某个人的私有财产，藏家对名画来说不过就是一个个过客。《富春山居图》从沈周手中流走之后，历经几代藏家，其中就有上文提到的晚明书画大家董其昌。董其昌死后，此画

又被宜兴收藏世家吴家购得，成为吴家子弟吴正志的珍爱之物，吴正志去世后，画传到了其子吴洪裕手中。吴洪裕对此画十分痴迷，朝夕不离，观赏临摹不思茶饭。清军入侵宜兴，吴洪裕逃难时置家藏于不顾，只随身带了此图和智永千字文真迹，可见爱之如命。然而，此画的劫难也就在此人。顺治七年当吴洪裕的生命即将走到尽头时，由于实在不舍与平生至爱分离，竟然要求以这两卷书画殉葬。吴洪裕亲自监督，先焚毁了智永千字文真迹，第二天，又亲手将《富春山居图》投入火中，眼见冒起青烟，就回去卧床了。说时迟那时快，他的侄子吴静安急奔到火前，抓起画轴用力一甩，灭了画上的火，又投入一轴别的画以偷梁换柱。就这样，《富春山居图》被抢救了出来，只是被火烧出了几个并排的窟窿，分成了一长一短两截。

《富春山居图》这样继续在吴家传到了明末清初，吴家子弟吴寄谷得到后，找到装裱高手，将火烧部分裁去，分别装裱，短的一段为现存的《富春山居图 (剩山图)》，较长的一段则是《富春山居图 (无用师卷)》。从此以后，一分为二的两幅画有了各自不同的命运，这才有了开头提到的两岸合展《富春山居图》的盛事。

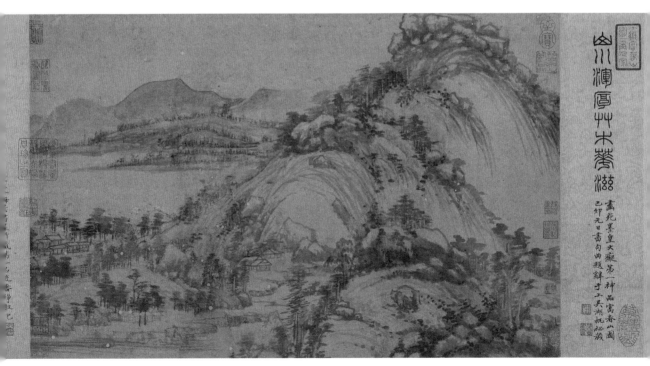

元 黄公望《富春山居图 (剩山图)》长卷局部 纸本 31.8厘米×51.4厘米 浙江省博物馆藏

《富春山居图 (剩山图)》，由于裁剪得当，看起来相当完整，远中近三景布置得当，水波环绕山林掩映处还有几处大小屋宇，也正应了题目中的山居。

《富春山居图 (无用师卷)》的起首部分，吴寄谷当年装裱时，将有火焚痕迹的部分割去，把本来在画卷末尾部分的董其昌题字挪了过来，作为画首，布置得极为恰当。

这部分是剩山图中较高的层叠山峦延续过来的数座小峰，远处水光天色，近处是萧疏的林木，其中可见数座村居，错落点缀在峰峦与树木之间。这一段水面延伸甚远，本来是一片视野开阔的地方，但上方被乾隆御笔题的一大段文字遮去了不少。文字内容大概是鉴定此幅为赝品，不过笔墨也还不错，可以并存云云。乾隆在遇到此图之前一年，先得到一幅《富春山居图 (子明卷)》，鉴定为真品，日夕披玩，整幅画卷被题跋款识多达五十多处，直题到无从下笔，画卷体无完肤才罢休。乾隆的鉴定错误，却无意中保护了真迹，真是让人哭笑不得。

接着是整幅画中景致最为集中的地方，重叠的群山绵延到远方。山谷间屋宇错落，山间有泉水流下，汇入下方的一片如镜的水面。水面上有一叶小舟，一位戴着斗笠的老翁正在悠闲地垂钓，小舟的前方，一棵伏地的松树探出头去，与钓翁两两相望。这是画面最具趣味之处，人的活动给万物以意义，此时这深

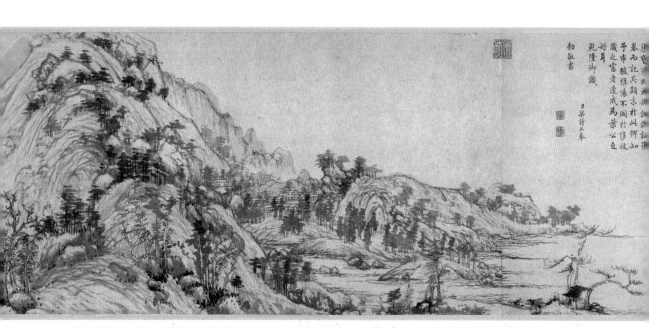

元　黄公望《富春山居图 (无用师卷)》长卷　纸本淡设色　33 厘米×636.9 厘米　台北故宫博物院藏

山间的隐居者，与这一棵老松的相遇，是隐者契入造化之理，体悟物我两忘境地的象征。

然后是一片平缓的山冈和坡地，近处几株稀疏的树木，不见人家，远处是一行茂林平川，连接着另一处山丘，那里还有人居住。这段是全卷最辽阔空旷的所在，远处的水面以大片的空白来表示，近处的水面上，有两叶小舟并驾齐驱，向山冈处驶去。

画面的最后一段，以一组突兀的高山收尾，有曲终奏雅，余音袅袅之感，令人掩卷三叹，意犹未尽。

画末有黄公望自题，叙述成画之不易。黄公望做此画时年逾八十，文人画向来有人书（画）俱老的说法，是说写字作画的人，年纪越大气度和格局越大，笔力越沉稳精妙，可以把毕生的修养打通，呈现在画面上的境界自然不同。表现在《富春山居图》上也的确如此，笔墨似信手拈来，却全部恰到好处。一峰一树，穷尽变化，画面布局一唱三叹，气息清润简洁，笔力通脱松秀，像画家身心所化，随心所欲而不逾矩。

黄公望前半生一直希望能在政治上有所作为，但元朝前期不兴科举，汉人做官必须从小吏做起。黄公望直到中年才谋到一个书吏的职位，到年逾五十不仅一直没有升迁，还由于上司犯法被牵连下狱，所幸没有命丧狱中。出狱之

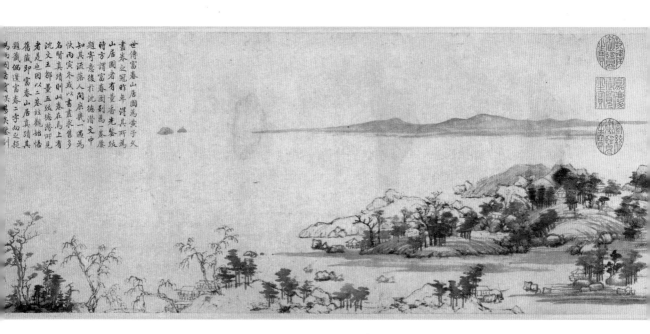

后，黄公望彻底断绝了对仕途的念想，加入了全真教，开始了云游隐士的生活。他先以卖卜为生，后来画名大振，也设馆收徒。

道家的修炼与隐士的生活，被黄公望彻底融入了他的画中，他的画面寂静超脱，清气满纸，远离尘俗，画面也多表现隐士的生活。黄公望86岁那年去世，传说已修炼到不死之体，白日飞升，也有传说看到他去世后吹横笛过秦关，羽化成仙去了。

黄公望应该曾预料到，他的《富春山居图》被后世宝之如神，却或许想象不到一张画能承载的故事竟然如此之多。在诸多的传世珍品中，《富春山居图》得到的关注与经历的磨难也算是其中翘楚了。如今，海峡两岸以这张图画讲述一场具有象征意义的故事，让这一张画卷的意义更加厚重。

时间不停向前，《富春山居图》会继续见证更多的故事，它已经从一幅画变成了一个象征符号，人们想起它将更多关注于它的故事，而不是画面本身。打动更多人的不再是画面上峰峦绕舍的山居、明镜湖面上的隐者，也不再是精妙秀润的笔墨与匠心独运的布局，这才是黄公望始料未及的结局吧。

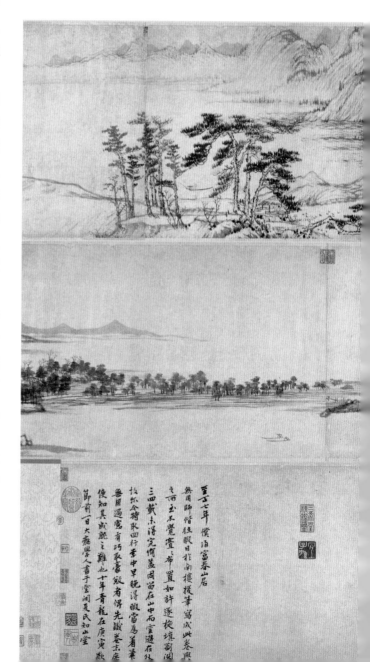

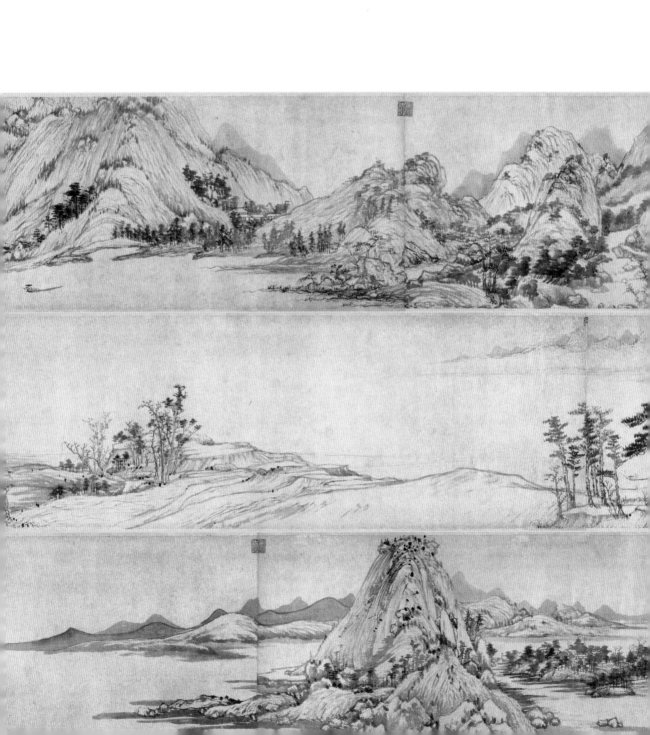

第五章

画史拾遗

颠沛流离的名画

唐代张彦远所做《历代名画记》有一章《叙画之兴废》专门记述了自古以来书画所受到的珍视与遭遇的劫难，读起来令人十分感慨。

传说夏朝末年，桀暴虐不得人心时，太史终带着地图投奔商汤，于是商取代了夏成为中原之主。殷商后期，纣王淫虐，内史挚带着地图归顺了周朝，周朝才得到了天下。战国时，燕太子丹使荆轲献上地图，秦始皇就没有生出疑虑。秦末楚汉相争时，萧何先得到了地图，刘邦才得以称帝……上古时期，地图本来是绘画的一种，张彦远举地图为例，为说明其他种类的绘画也是国家的重要珍宝，历来受到无比的重视。在古代，宫殿之内，学堂之中，四壁都描绘着精美的图画。

事实上，绘画的历史比张彦远的记载悠久得多，远在文字还没有发明、国家还没有出现的史前时代，人们就已经在裸露的岩石上描绘出动物和自身的形象了。图画一如音乐，是伴随着人类智慧的出现而诞生的，是人类对自身和自然界思考的结果。随着社会的演变，图画的形式也在演变，中国的图画从岩石上、墙壁上逐渐走了下来，产生了描绘于绢帛之上的便于收藏、携带的品类。因此，夏商末期，臣子才能将绘画带走，献给敌对的国家。这段历史太为久远，史籍中能找到的记载也就是这样的只言片语，汉代以后，关于绘画的记载才逐渐增多。

宫中既然有图画，就会有专设的画工，我国自周代始即有关于宫廷画家的记载，称为"冬官设色之工"，汉明帝时期皇家设置了宫廷画室，专职的画工称为"黄门画者""尚方画工"。此时宫中已经大量收藏书画作品。这些绘画大多是古来忠臣孝子圣贤的肖像，以教育的名义供皇室贵胄欣赏。东汉末期，汉灵帝十分爱好艺术，在纵情声色之余还创立了最早的文学艺术专科学校——鸿都门学。他搜罗天下奇珍艺术品，聚集了大量的珍贵书画。后来董卓之乱，汉献帝被挟西走长安时，宫中那些绘在绢帛上的书画珍品被兵士拿来当作车辆上的帷帐和捆扎杂物的包裹。他们在宫中搜罗到的宝贵物品装了70多车，

战国　人物御龙图帛画　墨绘浅设色　37.5 厘米 ×28 厘米　湖南省博物馆

行路时遇雨，泥泞不好走，又扔掉了大半。在董卓这样的军阀眼中，人命尚同草芥，何况饥不能食寒不能衣的书画。《隋书》有"五厄"的说法，指的是自古以来图书的五次厄运，此次即为第三厄，本书开头提到的南朝萧绎焚书为第五厄。

魏晋两代，名家辈出，宫中所藏的书画自然很多，待到匈奴攻入洛阳，几乎将其焚烧殆尽。焚烧几乎算是书画最大的厄运了，绢帛上的绘画作品最惧火烧。散佚倒是不怕的，某种程度上，散佚到民间却使得很多珍品免于战火。只是每到一个政权稳定，艺术珍品必定又从民间被巧取豪夺，大肆搜集。

东晋权臣桓玄贪爱书画珍品，当时国内的法书名画，一定要搜罗到手。据晋书记载，顾恺之曾经把自己的一部分非常珍爱的杰作放在一个箱子里，贴好封条，请桓玄代为保管，桓玄打开箱子把画取出据为己有，又将封条如原样糊好，把空箱子还给顾恺之。顾恺之果然也没有找他索要，只说"妙画通灵，变化而去，亦犹如人之登仙"。想来不过是畏惧他的权力，这种状况除了装痴也别无他法。桓玄篡夺东晋大权以后，宫中收藏的真迹，也自然被他据为己有。他乘船出行时还经常用轻舟载书画于左右，旁人问起，他说这些应该随身，如遇兵戎也方便马上运走，此处可以看出他有多么珍爱书画珍玩。不过后来桓玄兵败，自己性命真保不住了，也就无暇顾及这些宝贝，当时赢家刘裕马上派臧喜入宫先将书画运了出来。

南齐高帝萧道成，尤其精于鉴赏绘画，评定出历代绘画名品等级，42人分42等，27种级别，共348卷，在处理朝政之余，早晚之间赏鉴。梁武帝也喜欢此道，更加到处不断搜集。侯景叛乱时，皇家内府所藏图画数百部，都被其焚毁。平定侯景之乱后，宫中残留的书画都运到梁元帝萧绎所在的新都江陵，不久江陵被西魏将军于谨围困。于是，上演了前文提到的萧绎焚书的一幕。

南朝陈文帝也喜好书画，大力搜集，得到了不少。隋军灭陈的时候，顺便得到陈宫书画800余卷。隋炀帝凡事喜爱排场，收藏方面也别具一格。他在东都洛阳修建了两座台阁，一名妙楷台，专门收藏法书墨宝，一名宝迹台，专门收藏古来名画。后来天下群雄四起，炀帝东巡扬州时，还不忘将一部分珍玩书画带上，不料半路船翻了，大半的书画落水毁掉。炀帝死后，扬州留下的书画被宇文化及取得。宇文化及在聊城被杀，所有书画尽归窦建德所有。炀帝留存在东都洛阳的部分书画则被王世充取得。

　　到了唐一统天下，隋朝留下来的历经战乱的书画珍品，自然全归李家了。司农少卿宋遵贵将这些书画以船载至京师，就快要到达长安，经过三门峡砥柱时，船忽然遭到河水冲击而沉没，虽然猛力打捞，最后也就抢回了十之一二。

　　唐太宗也十分喜爱书画，命人在民间四处搜购。到了武则天时，专权的宠臣张易之奏请召天下画工来修复宫内所藏图画，实际上是做了许多临摹的可以乱真的赝品，真品大多落入张易之手中。张被杀后，这些真迹被薛稷弄到，薛稷死后，又被岐王李范获取。李范得到这些书画后，没有上报朝廷，后来又畏惧朝廷追查，竟然将这些书画全部烧毁了。即使这样，皇室还是源源不断地搜集到书画，有的来自民间，有的来自被抄家的公卿。"安史之乱"时又损耗了许多，到了肃宗时，他不太喜欢这些，很多都赏赐给了皇亲贵戚，这些贵族败家时，大多都卖到了民间，聚集到了喜爱此道之人的手中。

　　张彦远为唐朝人，所记述止于唐，如果他知道宋徽宗的故事，就不知道该怎样叹息了。其实对照历史，可见古来书画聚散存毁的命运大多如是。朝代兴起时，珍品聚到宫中，朝代衰落时，这些宝物随之颠沛流离。距离我们较近的一次书画劫难是晚清民国年间，溥仪被逼退位后以赏赐溥杰的名义转移走故宫书画珍品近 2000 件，几经辗转，最后或毁失或流落在民间，新中国成立后陆续追回并存于各大博物馆的不到 400 件，目前世界上有十几个国家的博物馆藏有清宫旧藏文物。由于今古情况不同，在现在的世界格局下，散佚的范围也就随之扩大到世界各地了。何况当时西方人手段多样，连壁画都能粘走，晚清官员只求自保，无暇顾及书画文物，使得流失海外的文物不仅数量庞大，且种类众多。

　　距离我们再近一些，解放战争之后蒋介石败走台湾且转移出故宫书画珍玩无数，在台北新建了故宫博物院用以收藏，以表自身的中华文化正统身份，其用心与千年前的古人并无二致。可见时代虽已大变化，有一些类似根基的东西却一直如"磐石无转移"。在这一个层面上，书画早已不仅仅是书画本身，历朝历代人们争夺的是书画被赋予的代表着中华文脉的意义。

　　后事重复着前尘，毁掉的古画自有后来的名迹替代，江山代有才人出，只要现世安稳，便不缺顶尖的艺术品，中华文化的一部分精华就在毫端纸上这样传承着，生生不息。

画史中有关绘画与画家的神奇想象

　　中国为画修史作论的传统由来已久，最早的成书可以追溯到魏晋南北朝时期，此后，唐、五代、宋、元、明、清一直到民国及中华人民共和国成立后，几乎没有间断过。无论官修私修，总是有人喜欢修一修。读读画史画论，有时候是很有意思的事，比如说到名画的好处，对画家技巧的描述总是不多，却喜欢用"气韵""生意""古雅""俊逸"一些形而上的语言来形容。最经典的如苏轼写文同画竹："故画竹必先得成竹于胸中，执笔熟视，乃见其所欲画者，急起从之，振笔直遂，以追其所见，如兔起鹘落，少纵则逝矣。"似乎是透露了文同怎样画竹，看他说得这么热闹，读者也觉得畅快淋漓，但仔细琢磨起来，除了成竹在胸，还是不知道文同到底是怎么操作的。这还是务实的，至于其他很多赞美名画的，大多类似这样："（吴）道子……其气以壮画思，落笔风生，为天下壮观。故庖丁解牛，轮扁斫轮，皆以技进乎道也。"读到这里不得不佩服中国的文字艺术，可是还是不知道究竟画的是什么，好在哪里。当这样还不够过瘾，还不能透彻地说明某画有多么绝妙时，往往还会生出一些神奇的事情来作为辅助说明。

　　比如关于南朝画家张僧繇的一段传说故事。话说梁武帝崇佛成癖，在位期间大修佛寺，当时名画家张僧繇主管宫廷绘画的事务，都城佛寺中装饰的壁画也大多由他来主持。一次张僧繇在金陵安乐寺墙壁上画了四条龙，却都没有点上眼睛，人们问起来，他就说这眼不可点，点了眼龙就飞走了，人们都不相信，一定要他点上眼睛，他照做了，须臾间雷电声声震破墙壁，目瞪口呆的人们看到两条龙腾空而起，直上青天，再看寺内，尚未来得及点上眼睛的另两条龙还好好地待在墙壁上。

　　这个惟妙惟肖的传说给我们留下了一个"画龙点睛"的成语，也传播了对名家画作的敬畏之心。对好画最通俗易懂的演绎就是画面上的花鸟走兽龙水与真实的无异，这种解释流传最为广泛，类似的记载有很多，如徽宗主持编撰的《宣和画谱》中就记载了五代时期西蜀画家黄筌的故事。

后蜀广政七年（944），后蜀与吴国通好，吴国送来的礼物中有数只仙鹤，蜀主孟昶很是喜欢，就命画师黄筌在偏殿的墙壁上也画几只。黄筌于是画了六只形态各异的仙鹤，有啄苔、理毛、整羽、唳天、翘足各种动态，画面如此逼真，以至于真的仙鹤以为同伴在此，常常跑来站在旁边。又过了几年，后蜀新建了八卦殿，蜀主命黄筌在殿内四面墙壁上画四时花竹、兔雉鸟雀。当年冬天，负责驯养狩猎所用鹰犬的五坊使在八卦殿前向蜀主晋献一只白鹰，此鹰误以为殿上壁画的雉是真的，几次要飞去猎取。

黄筌的故事远没有画龙点睛的故事神奇，画中鸟兽并没有变成真的，只是骗过了真正鸟兽的眼睛，因此这样的说法更加可信，"可以乱真"也成了很长一段时期对花鸟画的最大褒奖。《宣和画谱》中记载唐玄宗朝有一个画家叫韦无忝，所画的狮子活灵活现，百兽看见都远远地避开。五代后梁时期有一个擅长画画的道士叫厉归真，当时南昌信果观中有一尊圣像十分庄严，只是经常被麻雀、鸽子弄得满身粪便，道士每天苦于清扫，想不出办法来避免，后来请厉归真在墙壁上画了一只专吃小鸟的猛禽鹞子，完工之后，麻雀、鸽子真的再也不来了。有趣的是这个版本还有一个类似的故事，说的是北宋画家易元吉曾经在余杭后市都监厅屏风上画鹞子一只，原来屋内曾有燕子二巢，从此再也不回来了。这些故事不仅仅记载在官修史书上，而且时间、地点都十分确切，似乎有可信之处，但另一个同出自《宣和画谱》的记载就有些过于离奇了。

这是关于开元天宝年间的画马名家韩干的故事，说一天晚上，有一个穿朱红色衣服戴黑色帽子的人敲开了韩干家的门，自称是鬼使，听说韩干善于图绘良马，特来求取一张大作。韩干哪敢怠慢，立刻舐笔和墨，画了一幅马图烧掉。过了几天，有人以致谢的名义送来百匹绢帛，但谁也不知道他从哪里忽然冒出来的，猜想就是那个鬼使了。又一次，德宗建中初年，有人牵着一匹马去看兽医，兽医很惊奇马的毛色和骨骼相貌竟然是自己从未见过的种类，正巧韩干也来拜访，看到此马大惊，说："这正是我画的一匹马啊！"上前摩挲着马颈，想着自己的艺术居然已经达到这种地步了。过了一会，马活动了一下，差点跌倒，原来这马的前足有伤。韩干十分惊奇，于是回家看自己所画的这幅马图，发现马脚果然有一点没有画完的地方。

这故事实在是太匪夷所思了，官修画史出现这样的故事似乎不应该，当代学者质疑《宣和画谱》并非徽宗主持编修，将这也是作为一个理由。好在我们不用管这个问题，官修也好，私修也好，这样的故事一样说明了古人对名画

家与名画的神秘化的推崇。

关于韩干马图的故事到此还没有完，宋代米芾《画史》中记载了另一个传说——宋仁宗嘉祐年间，有往江南的使者，在路过牛渚山下的采石渡口时，忽然狂风大作，行程只好耽搁下来。使者于是在供奉江神的中元水府祠内祈祷，当晚梦到江神告知他，若想渡江，须得留下随身携带的韩干马图。使者天明醒来回想起梦中情形，又看白浪滔天，唯恐误了公事怕要革职拿办，只好忍痛割爱，献上了马图。风浪立刻就停止了，使者安然渡江。到这里我们已经看到韩干画马的种种奇异，可是故事到这里还不算完。

与米芾同时代的张耒记载了故事的进一步发展，说中元水府祠中原有韩干画马一轴，是一个武臣路过这里舍下的——这里的情节接上了上面米芾记载的故事，只是把使者换成了武臣。接下来，张耒说自己曾取来看了，虽然是韩干马的样式，但笔力和设色稍显功力差些，看来是一般画工的摹本。有水府祠周围的人对张耒的判断颇以为然，说："怎么可能是摹本，想当年张唐公路过水府祠的时候看到这张画，实在是喜爱极了，就找了个画工临摹了一张，把原作自己带走，摹本留在了祠中。等到上了船准备出发的时候，随行的其他船只都出发了，只有载有马图原本的船怎么也不能发动，眼看着摇摇晃晃要沉没的架势。张唐公大惊失色，赶快取出原画来送回水府祠，小船才正常离开。

唐　韩干《照夜白图》　纸本水墨　30.6 厘米 ×34.1 厘米　大都会博物馆

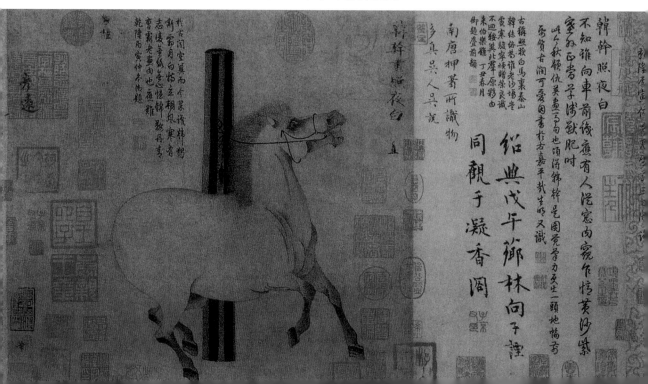

江神如此珍爱这张画，定是真迹。"张耒听了心中自然疑虑，到了这年的秋天住在宛丘的时候，在外祖父收藏大家李宗易家看到好多韩干画马的真迹和摹本，其中有一张摹本的笔力墨功和中元水府祠中的一模一样，因此才敢断定水府祠所藏马图一定是摹本无疑。于是感叹不仅仅是张唐公眼力不行，就连江神两次不惜大动干戈争来的居然也是摹本。

韩干画马衍生出这么许多离奇古怪的故事，流传长久而广泛，传说一概不涉及画面到底精到在哪里，只是说名画的神奇，故事多有民间传说的成分。我们在后世流传的一些戏曲、评书、相声里可以看到许多类似的版本，只是时间、地点、人物变换了，故事情节大同小异。这种故事脍炙人口，特别利于在民间传播，画可变真，神鬼共赏也就逐渐成了好画的标志。更有甚者，不仅仅画作本身神奇，连画家本人也跟着神奇起来。

画家的神奇之处大约可以归纳为三种，列之如下：

第一种神奇是画家可以取被画者的生命精华。如南宋周密《浩然斋雅谈》中所记述的"画杀满川花"之事，出自曾纡为画家李公麟所画《五马图》题跋，其中提到黄庭坚曾对曾纡说过的一件奇事，即李公麟曾为宫内马厩的一匹"满川花"画写生肖像，画完刚放下笔，马就死了，这是由于神马的精魄都被李公麟的笔端夺到纸上。周密在此处还记载了王逢原《韩干画马》一诗中这样的语句："传闻三马同日死，死魄到纸气方就。"说的是韩干把三匹马画死了的事。看来说画家取对象精魄作画一事也是古来有之了。

第二种神奇是画家自己变成了所画之物。关于这点，流传最广的是赵孟頫画马变马的故事。这故事传播甚为长久和广泛，到如今还经常被一些"佛教人士"引用来劝诫画家不要耽于描绘飞禽走兽，恐怕来生堕入畜生道。这典故最初怎样流传出来的已经查无实据，最早行于文字的可能是赵孟頫《浴马图卷》上明代文人王穉登的题跋，是这样写的："赵孟頫尝据床学马状，管夫人自牖中窥之，正见一匹马。"说赵孟頫画马时苦思冥想马的各种动态，不知不觉就学起马来，管道升夫人从窗子向内窥视，（仿佛）真的看见一匹马。乾隆皇帝还因此赋诗："何妨窗内窥如马，正是全身里许时。"画家作画时太投入以至于以身化物，这真是奇事，不过也算是画史上一段佳话。

第三种神奇是画家几乎成了术士，像神笔马良一样，随便画个什么都会变成活的。这种传闻以吴道子的故事居多。既然已被后世尊为画圣，自然会有寻常画家所不能及之处。《广川画跋》中记载吴道子曾拜访一位僧人，怪其对

自己不够礼遇，于是在壁上画一头毛驴，每夜下来踏碎此僧的用具。这种用自己的艺术报复别人的行为很难说是对画家的赞誉了，但编撰传播这种故事的人可能并不觉得。这种恶作剧式的事情在《宣和画谱》中也有记载，说顾恺之恋慕邻家女，就画了一张她的肖像挂上"以棘刺其心，使之呻吟"，活脱脱的巫蛊之术，这种故事，真是让人哭笑不得。

这些故事的传播，让不懂欣赏绘画的人，对绘画与画家充满了想象，甚至产生敬畏之心。故事越传越神奇，甚至反过来影响了本来懂得欣赏绘画的文人士大夫，也将这故事郑重其事地记载在自己的笔记里，果真也相信了画家与画有着种种的神奇。《宋朝名画评》中说，蜀亡二十年后，北宋士大夫苏易简得到黄筌的遗作两幅，"宝之如神，唯恐化去矣！"看来并不是夸张的话。

对名画的这种几近于荒唐的推崇，其背后的原因也可以总结为三点。首先，中国画与西方绘画不同，并不以模拟自然为第一要务。虽然传统的宫廷绘画也追求真实，但好的真实是画家提炼出来的，它反映着画家自己对自然的理解而不是模拟自然界真实一角。真正好的中国画，其高明之处在于画面呈现出来的气韵，它反映在对线的驾驭和经营位置以及布色的能力。这决定了欣赏中国画有较高的门槛，没有长期浸润在其中的人很难得窥其堂奥。普通大众往往只懂得画得要像才好，而二三流的画师也会画得很像，在人们的想象中，既然名家圣手画得比"像"还要"好"，那自然就得和神奇的事迹挂钩了。

另一个原因则在于中国传统社会对绘画的重视。张彦远在《历代名画记》中描述了唐以前法书名画颠沛流离的命运，也是源于很多朝代的君主对名画极为喜好，大力搜集，结果在亡国的时候，书画越是集中越容易被毁。虽然有皇室贵胄的极力保护，历代名画能流传下来的也所剩无几。这样的珍稀又加剧了书画本身被珍视的程度，这也催生出对名家名画种种绝妙的描述，最后也就更演绎出许多神奇的故事来了。

还有一个重要的原因就是包括画在内的造型艺术最初的产生本身就与巫术有关。远在新石器时代，人们就在彩陶器上画出种种神秘的形象来祈祷子嗣众多；在春秋战国时代人们在引魂幡上画上墓主人乘龙飞升的形象；在汉代，人们在墓室的墙壁上画上各种神仙和瑞兽。虽然随着卷轴画的出现，绘画逐渐与巫术分离，承载了政治教化和审美的新功能，但这种文化心理一直流传下来，以至于无论官修还是私修画史，都不排除绘画具有魔力的说法。这才是绘画与画家的神奇故事如此盛行的最根本原因。